U0047633

無聲搖滾

Ho－Hai
Yan
×
Rock
Festival

海洋音樂祭・敬與海一起發生的所有美好

武曉蓉 ——— 作者

趙竹涵 ——— 撰稿

目錄

前言

文／武曉蓉

《無聲搖滾》的原始構想，來自目前構思中的「海洋音樂祭」後台紀錄片；而催生本書誕生的原因，則是來自翁嘉銘老師為此紀錄片所撰寫的四篇尚未公開的稿件。

二〇一六年我與時報出版因緣際會結識。一個下午，我到時報的辦公室洽談事情，談完準備離開時，下起午後超大雷陣雨，於是打消離席念頭，留下來又再閒聊一會，聊到海洋音樂祭的幕後點滴小故事時，時報編輯問我：「為什麼不把這些幕後小故事串連起來出本書呢？」會有人想看嗎？我在內心納悶著……，編輯鼓勵我：「這些故事都很有趣，換個角度這些故事也都有著不同層面的意義與感動，是不錯

⚡ 無聲 × 搖滾

的題材呀！」

　　走回停車場取車路上，我的腦袋停不下來的打轉，既然紀錄片裡已經有了感人的搖滾故事，也紀錄了許多用生命演繹搖滾故事的音樂人，先出本書當紀錄片的前奏，好像也還不錯！於是我跟翁老師說了這件事，老師大大表示贊同，還熱切的跟我討論著書的內容。過沒幾天，翁老師給了我「海祭三部曲」原本要放在紀錄片的稿子，收到稿子很開心，熱切了一段時間籌備出書，之後因手頭的事情一忙起來，又把這件事延宕下來……。

　　直到去年，我才剛與翁老師敲定為本書寫序，過了不到一個月，卻迎來他突然昏迷病危的消息，在他離世後我心中滿是懊悔：很多事就是這樣，未把握住當下，人、事、物皆已改變，圓滿的初衷也就多了那麼一點遺憾……

　　「新北市貢寮國際海洋音樂祭」活動辦理了十九年（二〇〇〇－二〇一八），因為創始的第一年時還沒有比賽，因此海洋獨立音樂大賞共舉辦了十八屆，在臺灣算是歷史最悠久的音樂盛會之一。

　　這本書不只為闡述這十九年的活動歷史而存在，更要紀錄許多因著「海祭」而引發的令人感動的後台故事。放眼整片海祭沙灘，在這個寬度超越五百公尺的濱海場

域，醞釀了許多不同任務角色的海祭故事：有幕前的評審、熱血的參賽樂團、幕後的舞台設計、硬體人員、技師、庶務總管、宣傳企劃到地方人士、影像工作者……，書中從不同的面向、不同的角度切入，透過一篇篇精彩的受訪者海祭心情故事，交織出光輝亮麗的「海洋音樂祭」燦爛輪廓。

跟據網路溫度計統計資料分析，如今，「貢寮國際海洋音樂祭」已是亞洲十大音樂節名列榜首位置的音樂祭，也是全臺灣活動安全維護規格最高、場地最難搞、動員工作人力最多、最酷熱風景卻也最美的音樂祭，期待本書的面世，能展現獨立音樂人最單純、最執著、最動人的一面，讓那些為了音樂毫無顧慮放手一搏的勇氣故事，能藉由文字被詳細記錄，圓滿翁嘉銘老師生前最大的盼望。

推薦序

文／朱劍輝　臺灣音樂文化國際交流協會 理事長

初知這本以海洋音樂祭背後點滴故事作為主軸的訪談書，是在二○一七年早春。

憶起自己從初代評審參與海祭至今的許多片段，能與眾多曾在現場留下精彩畫面的熱血人物們一同被分享，銘記這份在沙灘上堆疊出來的感動時刻，我想絕對是笑中帶淚，饒富生趣。

身為一個原創音樂創作者，幾乎大半輩子都在舞台上耕耘，總能深刻感受到，台前的光鮮亮麗，被群眾的歡呼擁抱的剎那，是由多少的汗水與淚水堆疊而成的感動；而要在沙灘上舉辦一個如此大型音樂活動，華美舞台的背後小人物的心酸故事，又何嘗不是如此令人回味無窮呢？

福隆海水浴場沙灘大全景

這本書從各個面向望向海祭，透過不同的人物視角，敘述自己的海祭心情故事。我從每一個故事看到一種態度，也從每一篇文章得到一些啟發，這是許許多多的小人物，累積出近二十年的輝煌，也是海祭真實榮耀的縮影。

期許海祭能夠繼續為執著不懈的音樂人實現夢想，不但能在時代中做顆轉動臺灣原創音樂的齒輪，驅動每個音樂世代不停歇的熱情，更能像張直挺高揚引領時代的風帆，在歲月的潮汐間乘風破浪，歷久彌新。

就像翁嘉銘在音協所做的「樂團火」企劃概念：每一個樂團創作的音樂歷史皆值得被保留，每一則音樂殿堂背後的深刻故事更將沈澱心底，一字一句，化為人生永恆而深層的品味。

明知做不到，
也還是要去衝一下的龐克青年！

文／武曉蓉

竹涵，認識他是在二○一○年，那年海祭第十一屆，主題是「無所畏懼」，這是我們第二年接下海祭工作。

當時，整個團隊已緊鑼密鼓的在進行海祭前置作業，公司裡外忙得人仰馬翻，此時總機捎來消息：有位年輕人打電話來詢問是否可以來公司拜訪，表示想在海祭設攤。

起初，我們都以為他只是想來擺攤賣涼水、美食之類的普通攤商，到了約訪當日，我見到他時突然覺得有點意外──是個蓄著長髮、身穿樂團團T及破牛仔褲的男孩，

削瘦的身形酷似重金屬樂手，他給我的第一印象⋯⋯酷酷的⋯⋯有點難以言喻⋯⋯而且名字叫「竹涵」，是個很秀氣的名字。

他很快的從破破的袋子裡面掏出了幾本雜誌攤開放在桌上。

「我們是由樂團樂手自己創建的音樂雜誌，叫做《挺音樂誌》，這是各期的內容⋯⋯」

「設攤有門檻喔！你想要賣什麼呢？」

「請問，我們可以去海祭設攤嗎？」他緊張而生怯的問我。

我一本一本拿起來翻閱，他也跟著一本一本幫我解說。我發現他們不像當時熱愛緋聞的流行雜誌，幾本的內容編排雖然風格迥異，但訪談主題都圍繞在音樂理念上，「年輕人自組音樂雜誌力抗時代洪流」，這感覺讓我想起我們昨年剛接手海祭時那個艱苦的暑假。

「內容不錯，蠻有趣的，這都是你自己發行獨立製作的嗎？」

「對，雜誌是我貸款做的，內容則是跟樂團圈的朋友們一起合力編寫，目前已經做五期了。這次來拜訪，是因為我們想在海祭能有些曝光，也想透過在現場發行報刊

之類的方式，讓更多來到海祭而且喜歡音樂的人看到我們做的雜誌……」

雖然年輕人對音樂的熱情與誠意讓我很感動，但是，攤位的招募對象，除了公益攤位與回饋貢寮鄉民的攤位，其它是需要贊助金額或贊助商品的廠商共同協助，才能支撐起這個活動。不過看到他們已經把所有的積蓄都掏出來做音樂雜誌，自然也沒有辦法提出實質贊助，我左思右想，想到了一個解套方法。

「好吧！沒錢OK，我可以讓你們做贊助交換，正好我們也想在海祭發行搖滾刊物，不然這份刊物就交給你們來製作，除了刊物之外，海祭相關的音樂稿件也都交給你們編寫，只要你們能認真以對全力以赴，我就讓你們用專業與對音樂的熱忱當作贊助，我也會再提供你一個攤位，讓你們可以在現場推廣獨立音樂與自己的雜誌！」

但我沒想到我的好意，似乎反而成為他們要翻過的另一道高牆——攤位需要簽約手續，除了必須遵守攤商管理規則之外，還需繳付二萬元的保證金，以防不來空攤或轉售別人，直到活動結束後才會退還款項。當時已經五月，海祭宣傳在即時間緊迫，他們只有很短的時間湊錢，聽完我的建議，竹涵只回我說會回去想辦法，我也沒想太

多，只是繼續忙我們的準備工作。

過了一個週末，趕在最後期限期當天，竹涵來簽約和繳交保證金。他從那個破破的袋子掏出一個A4大小沈甸甸的信封紙袋，袋子裡有千元、百元紙鈔，以及兩包沈重的硬幣，分別裝著細心算好後用膠帶貼牢的好幾疊五十元和十元銅板，他說這是工作室裡大家一起湊出來的錢。

這一包錢，我看到的是一群年輕人的辛苦與無所畏懼……，頓時喉嚨有點卡卡，年輕人的堅持與執著，深深打動我。那時我心裡就想著，只要我還有機會辦音樂活動，一定會有這位年輕人的一個位置，我也因為這件事，首度見識到「海洋音樂祭」在舞台之外對音樂人的影響力；我發現，海祭的魅力，不僅止於在台上：在台下、在後台，也有許多熱血感人的故事可以被追尋。

於是這群滿懷熱血的搖滾文青，在那一年幫海祭寫了《海祭搖滾日報》、《表演樂團導讀》等精彩內容，三天不同主題，每日幾千份的印量，當下午表演者還在彩排時就已被秒殺，像傳說般存在的搖滾報刊，連我自己都沒有收藏到全部，有點遺憾。

之後幾年，我遵循著我當初在內心許下的承諾，每年海祭我都找他來工作，我也開始喜歡跟這位文青聊天，漸漸了解臺灣的搖滾青年們對音樂與對未來的想法和執著。

一年半後，我聽竹涵說《挺音樂誌》發到第十二期後要停止發行了，聽完當下我

很震驚，才知道這位文青即使白天做訪問接案子，晚上還到摩斯漢堡做打烊班，仍然

無法把青年貸款借來的債務還清。他說他交了女朋友，必須去好好工作還債了，雖然

還是很窮，不過他很樂觀，記得那時他只說「就算做不到，也還是要去衝一下，這樣

感覺比較龐克嘛！」

我想想，對！這不就是海祭的精神嗎？也許我們會質疑自己，也許可能遭受批評，

但是我們還是要用這種幹勁來面對一切，望著我身邊為了海祭忙碌穿梭的工作夥伴們，

也是在這樣龐克的態度裡活著，打造我們心裡的海洋音樂祭。

這些年來，竹涵一直都是我在海祭承辦的歲月中，最重要的文字編輯。

所以，《無聲搖滾》的邀訪與撰稿，趙竹涵～沒人比他更合適！

八年前的海祭，撲身而入的決定！

趙竹涵　寫手、媒體、贊助商、攤商、遊客／前樂團人雜誌、挺音樂誌　主編

人的一輩子，能做幾次足以改變人生的決定？

二〇一〇年，全球剛撐過經濟蕭條，那年我二十八歲，才結束《樂團人雜誌》，跟編輯群另起爐灶做了完全實驗導向的《挺音樂誌》。

《挺音樂誌》全部的夥伴都來自樂團圈，光是樂手就佔了一半，包括 Eye of

Violence、紐約客、Desecration、Respect、Revilement 等樂團都有團員在團隊內服務，即使彼此玩的曲風天差地遠，但「挺」的精神把我們團結在一起，所以就算我們經費拮据也沒受過做雜誌的專業訓練，還是從一本被嘲笑做不過三期的小眾雜誌，一路做了十三期，直到彈盡援絕才肯罷休。

全世界與我為敵，也要撲身而入！🤘

記得這年創刊時，我們就一直在等海洋音樂祭的相關消息，那時我們忙著想辦法幫雜誌打知名度，海祭老早就在我們的口袋名單之中，不過新聞消息曝光時我們還是遲遲沒有出手聯絡，一方面以當時的「音樂政治正確」來說，那時的海祭並不是音樂人心目中由「角頭音樂」主辦的所謂「正統海祭」，對於要與非音樂單位甚至政府機關談合作，我們感到有點陌生與不安；另一方面我們經費拮据，除了提供媒體曝光，大夥其實也想不到有什麼資源可以拿來當籌碼。

想了很久，最後我們還是決定踏出舒適圈，大家達成共識，決定進軍海祭。我還記得當時為了要找窗口 key man，我們上網找了老半天，一度還把當時的觀光局李股長列為目標拿上會議桌做討論。

「賽啦！小合作找縣政府談感覺搞超大很怪欸！」

「幹！找到新聞窗口應該就可以請他介紹我們認識 key man 吧？」

「但那個上面寫是新聞窗口欸！」

「應該是他吧？應該是吧？因為新聞稿都説要跟他聯絡啊！」

我們就這樣七嘴八舌的吵很久，雖然那次會議不了了之，但幸好沒幾天我就在別的新聞中發現記者寫出了該年承辦的製作公司，馬上就開 Google 查公司資料，隔天立刻跟夥伴用 A4 紙草擬了一張現在看來根本不成案的企劃，就這樣殺去拜訪了。

到了製作公司，我們見到了當時的海祭企劃芃芃以及總監曉蓉姊，記得那天連要報告都很像在面試，因為這個提案對我們來説很重要（但我們的提案真的蠻簡陋的……），印象中提案的重點是我們想要在海祭發專刊，然後列了一些在我們熟悉的曲

風領域內可以做的內容。

不過提案很快就被打槍，但不是內容的問題，曉蓉姊支持我們參與海祭，可是要有實質的贊助計畫，但幸好我們是媒體，所以可以改採媒體贊助的方式進駐。於是曉蓉姊提議，當時的海祭手冊《海洋的一百種生活》可以發給我們製作，然後她額外要在現場發行一份限量的搖滾報，內容也是由我們來編輯，這樣應該就能幫我們湊到規定的贊助金額，我們還可以有個攤位。

但人生就是填完一坑還有一坑，第二坑就是這個攤位需要繳交大約兩萬元的保證金，而且因為我們提案太晚，時間很緊迫。那時我連稿費都快付不出來，無論內外稿都是倚賴音樂圈的樂手朋友們相挺支援才有辦法營運，我把這個問題帶回工作室跟大家討論後，大家就趕快東拼西湊，終於好不容易在期限內湊了一個信封袋的錢，我就趕快送去製作公司交差。

當時很多人不諒解我們跟海祭的合作提案，但我認為，身為一本音樂雜誌，加入海祭其實不應該考慮「要與不要」，而是要解決「能與不能」的問題。

首先，我覺得海祭是音樂活動，音樂活動如果沒有音樂雜誌當贊助商，就太沒feel了！雖然以我們困苦小雜誌社來說這樣想非常中二，但這點我們還是用超龐克

的態度強勢突破了；再來，很多人對非角頭主辦的海祭非常反彈，但就在那年年初，我們其實就已經針對海祭為主題做過一輪訪問，我那時發現海祭的爭議點在於他自始至終都不是單純的民間活動，而是一件硬梆梆的公部門標案，雖然也許不若音樂人自己找個沙灘就辦來玩的音樂祭那麼輕鬆自在，但相對的它所能擁有的資源與影響力，絕對不是一般的小活動所能想像，就算指定寫明「海祭是全臺灣最不可能倒閉的音樂祭」，我想應該都不為過吧？

因此，身為一本打死不退的音樂雜誌，遇到一個根本不可能倒閉的音樂祭，我們的想法就是，「加入它、改變它、讓它變得更好」。當時我們創刊才半年不到就去了春浪、春吶、墾丁音樂祭，這一直是我們創辦音樂雜誌的初衷與理念，只是現在我們要這個想法帶到福隆去實踐。

就算全世界與我為敵，只要我們覺得對的事情，即使撲身而入也在所不惜！

憑著這股勇氣，我們成就了自己的海祭之旅。

賣CD、發酷卡，連寵物都能幫忙協尋的搖滾攤商 🤘

這趟旅程的核心夥伴記得有 Desecration 貝斯手蔡文甫（大牛）以及我的大學同學兼鼓手蔣明軒（凱吉），但我們當時只有發行六本雜誌，其實根本撐不起一個攤位，所以我們另外找了 PONY 跟我們聯手，PONY 不但幫我們出聯名T恤，另外還提供很多商品讓我們在現場做販售，而我們自己則是帶了手上有的雜誌還有自製T恤，大牛還特地進了好幾箱啤酒到現場販售，印象中我們也是在當年海祭禁酒令之後首家打破規定賣酒的攤位。

我還記得活動當天，一大早我們就到福隆，走完蔚藍大道，看到自己的攤位位置讓我印象深刻也很感動。雖然早就在平面圖上看過示意，不過跟現場看到的感動根本無法相提並論。

我們的攤位位在當年小舞台的右前方，有別於成排的攤商，我們在現場就像個哨站一樣，是個完全獨立的存在。大家一到現場就趕快把貨物都搬下車開始佈置攤位，除了前述提到的商品，我們也在現場幫小舞台樂團販售CD、發送貼紙、手環、

酷卡，我自己還帶了大聲公跟電吉他去現場，甚至連我的室友貓咪「趙胖」都跟著到現場當招財貓。

小攤位一切手工打造，雖然看起來有點簡陋，但樂團們都很捧場，趙胖也很努力招財，不時會被買雜誌的樂迷抱去合照，所以我們的攤位一直有朋友與遊客來來去去，連當時的觀光局李宗桂局長都跑來攤位跟我們合影。活動要結束時，我們就在攤位用麥克風聊天，一邊彈吉他唱歌一邊跟民眾練肖話送大家離去，還記得那時有人在海灘撿到一隻黃金獵犬送來我們攤位，我們就從七點多開始又是貼臉書又是現場廣播，用盡方法都呼喚找不到主人，直到晚上十點後有人來把牠領走，我們才知道牠原來是隔壁街衝浪店的狗……

賺不到錢，就用日出來抵押吧！ 🤘

第一夜我跑去大牛在基隆的租屋處住了一晚，第二夜因為隔天就要回家了，所以

就打算睡在海祭現場。海風很涼，夜空也很漂亮，因為入夜後不能到沙灘去閒晃，我們只好把攤位桌拉出來，躺在桌上一邊看星星一邊算帳，才發現即使奇招盡出，收入還是頂多打平，做音樂產業，錢真的很難賺呀！（淚）

那天我們聊了一整晚，但我已經記不得那時我們聊了什麼，只記得夥伴們一路邊睡邊聊撐到隔天清晨，天空一翻魚肚白就跑去雙溪旁看日出。望著遠方的晨陽緩緩從東興宮那側升起，海面閃耀著美麗的金光，雖然不像電影裡演的那樣會有早起的海豚在晨光下嬉戲，但夠了，真的夠美了！這股好像在等元旦升旗一樣的感覺，既美麗又莊嚴，至今還是非常難忘。雖然我們忙了三天也是頂多打平，但還好有看到這場日出，我想，那就當作我這次賺到的利潤吧！

隔年，我的雜誌功德圓滿收攤了，不過曉蓉姊只要有接到海祭的案子，都還是會把我找去寫稿，海祭一路幫我度過了好幾個差點付出不房租的日子，即使收掉雜誌後有好一陣子因為低潮，總是寫不出像以前那麼鋒利的文字，曉蓉姊與她的海祭依舊沒有遺棄我。雖然寫海祭的稿子常常神來一筆案量暴增我都會寫到喊不敢，但隔年卻又還是乖乖報到了，我想，很多海祭迷應該也跟我一樣，即使會被曬傷，隔年還是又會準時回到沙灘上一邊看團一邊曬個過癮吧！

人的一輩子，能做幾次足以改變人生的決定？

對我來說，如果我的人生只有一次機會，那一定就是這一趟海祭之旅了！

Part 1

海口味限定

海洋搖滾在地情，需要里民來相挺！

吳世揚

龍門里長 ／ 簡嘉佑　　民宿老闆 ／ 吳大哥　　公部門

年年在貢寮舉辦的海洋音樂祭，所在地位於當地三個里的中心：舞台區的「龍門里」、2丙線接濱海公路的「雙玉里」、福隆火車站出口處的「福隆里」。因為想了解當地人對於活動的想法，趁著天氣還沒轉熱，五月初我趁著今年海祭團隊前往場勘時，隨團跑了一趟福隆，並且訪問了幾位當地人士。

從福隆入場，在龍門搖滾！🤘

雖然海祭舉辦在「福隆海水浴場」，一般遊客對於海祭的印象也停留在出福隆火車站後買福隆便當的「福隆里」，但其實下了彩虹橋，我們就是在「龍門里」的範圍內看表演了，這應該也算是另類的海祭冷知識吧。

這天我們約了龍門里的吳里長，他開著自用的舢舨船來接我，每次訪談都是在咖啡廳或工作室，這是我第一次在舢舨船上做訪問，感覺非常另類。（笑）

吳里長說，以前龍門里是以「牽罟」維生的漁村（「牽罟」是臺灣最古老的捕魚方式之一），當年屬於貨運往來帆船停靠的地點，那時的居民及商人會沿著海祭活動場地旁的雙溪，划小船進去內地載運貨物至此出口，很多從中國運來的商貨也會在此匯集。龍門里還有一座請唐山師傅設計的百年大廟「昭惠廟」，當時建廟的石材也是先以壓艙石的方式，運來這蓋完廟後再運別的東西回去賣，日治時代在這還設有海關，是海運經商頗為發達的地方。

但自從雙溪河開始淤積，年輕人也開始離鄉，像吳里長這輩人已很少繼續從事

耕作或漁撈了，以前養家活口用的舢舨船，現在也改作為休閒用了。

吳里長一邊開船，一邊解說龍門里在海祭擔任的重要任務：「我們龍門都是大型工程車、藝人車輛、攤販車輛經過的地方。雖然提及活動居民會分成兩派，一派是覺得到處都塞車，感覺不開心；另一派是認為這樣地方會有人潮，可以做生意，就會很歡迎。而身為里長，在我的立場，地方要繁榮要有人潮，一定要有所犧牲，這是龍門里做的承擔，所以我說音樂祭從龍門進場，結束後能圓滿撤離，其實龍門里在活動上就盡了功能。」

話雖如此，他提到犧牲時沈默了一下，因為雖然很歡迎民眾來龍門里走走，但不管海祭沙灘上的人潮再如何洶湧，龍門里為活動付出再多，九成九的人都還是會從福隆進出，龍門里並不會因此而受惠，只有自行開車並且了解當地環境的人，才會從龍門通行：「第一，龍門停車方便；再來，從龍門入場離主舞台最近，所以我們這邊只有大型車輛進出。但民眾只要車不亂停，其實可以從龍門里走路進去海祭現場。」

現在的龍門里除了海祭，平日也有鐵人三項等活動會在此舉辦，如果民眾平常來玩，可以去走龍門吊橋，傍晚時分可以看到夕陽非常漂亮。如果住在臺北，建議大家大約三點出發即可，四、五點就能到達龍門里，可以去北海岸最棒的沙灘上玩

的行程。

一下，欣賞日落，再去澳底吃晚餐，里長掛保證，即使在炎熱的夏季都會是很舒適

我覺得福隆便當也許改叫「宜蘭便當」會更合適！🤘

結束了里長的訪問，接著驅車轉往福隆，受訪的是民宿業者簡老闆。他說福隆以前除了海祭只有便當，連遊覽車都不太停留，自行車則是從民國九十八年開始經營，那時草嶺隧道剛整修好，馬英九提倡節能減碳帶動腳踏車風潮，風氣才開始起來，民眾出遊也開始會選擇到北海岸玩，晚上去宜蘭用餐，走雪隧回臺北。

簡老闆說，福隆一年四季，每季都有獨特之處：春季春暖花開，會有登山客來訪，海邊也開始湧現遊客；夏天海灘到達高峰，除了沙雕還有海祭，民眾會來游泳吃便當玩水；秋天是登山旺季，登山步道也有很多選擇，觀光局都有持續舉辦活動，例如十一月的芒花季，據說還會派人在淡蘭古道假扮山賊，民眾可以遇到可以集戳

章換小禮物或折價券；冬天遊客很少，算是居民自己的時間，大家會去釣魚捕鰻苗，等待來年的春天。

不過我印象最深刻的還是我們聊到的福隆便當，簡老闆有一套蠻有意思的看法：

「提起福隆便當的緣由，雖然顧名思義福隆便當就是『在福隆賣的便當』，但其實可以追溯到我們上一代的宜蘭人，當時他們會搭上第一班火車去臺北工作，經過福隆時就會買便當，以前一個才三十五元，有的人當早餐吃，也有人買了帶去臺北當中餐吃，所以福隆便當算是宜蘭人吃出來的，對我來說，也許叫做『宜蘭便當』會更適合！（笑）」

想起當年的畫面，他說以前在月台叫賣便當的攤商還會兼著賣沙士和小零嘴，更常看到想買便當又怕車跑掉的宜蘭人在月台邊跑邊大喊「唉唷～我要便當一粒！

（緊張）」讓人非常難忘。

懷念的海祭馬克杯 ☝

第三位受訪者吳大哥，比較年長，是公部門退休的在地人，一開始我們的訪談內容大都繞著福隆當地的環境。他說，早期的海洋音樂祭是由公所發包，直到二〇一〇年台北縣升格，市府才把大型活動收回市府辦理，其中也包括福隆海洋音樂祭，雖然海祭是觀光局的活動，但環保局、衛生局、交通局等局處都會協助，環保局跟衛生局也會提出用廢棄寶特瓶換環保袋或毛巾，動員的範圍與人次都非常可觀。

提到環保局的換獎活動時，他卻突然想起什麼似的，提高語調提起海祭曾做過的馬克杯活動：「我想起來好久以前海祭有做馬克杯，搭車來可以憑車票兌換，送完就沒了，那時我都有在收集喔！但很可惜，後來就沒再看到了。」

回家的路上，我不斷想到馬克杯的事情，上網查了一下關鍵字，似乎從二〇〇八年起就沒有再提供憑車票換馬克杯的活動了。近年大家都在說，人潮漸減的海祭需要被好好復興，但距離上一波人潮高峰的二〇一四年，其實也才過了兩屆（中間一屆停辦）。也許現在提到看海祭的普世價值，就是必須要到大舞台下，踩著炙熱的黃沙跟著激烈節奏一起痛快搖滾，但這天，我卻意外發現還是有人默默地用自己

濱海漁村小鎮

的方式在參與這個活動；而這個方式被遺忘了十年。

所以，十年後的今天，我們除了關注沙灘上的人潮起落與地方商機之外，不知道還有沒有可能，讓長輩們參與海祭的方式也能跟著被復興一下呢？

⚡ 無聲×搖滾

在福隆沙灘追夢的過去，
是我人生最美好的記憶！

吉董

當地音樂人、評審／董事長樂團 主唱

每年夏天來到海祭，沙灘上總是擠滿了人潮，對於這片海洋來說，我們都只是過客；但舞台上，卻有一個人，是以歸鄉之姿回到這片沙灘，就是董事長樂團的吉董。從學生時代就跟小白還有冠宇在這篇沙灘上徹夜暢談人生的音樂夢想，關於福隆海水浴場與海洋音樂祭，他的人生，就是這裡最浪漫的海灘故事，只是靜靜聽著，也會感到微醺。

聽說你是少數在海祭開始之前
就在福隆很活躍的當地人？

對，海祭是二〇〇〇年開始舉辦的，那年我在宇宙國際音樂（現在的華研）。

雖然第一屆我們沒參加，但因為我有個好朋友正好住在海祭主舞台所在地的龍門村，我家在瑞芳，小時候常往他家跑在那邊玩水，當時覺得自己故鄉能有一個這樣的音樂祭蠻妙的，之後也陸續參與演出以及評審工作。

我們小時候有兩個很大的海水浴場：一個是福隆，一個是瑞濱。後來瑞濱收掉不能再游泳後，大家就都跑來福隆玩，高中我們也會在那邊戲水、玩沙灘排球。好處是因為我有同學住在這裡，我們玩一玩就可以去他家沖澡，甚至住在他那裡，就好像當成自己家一樣，有時一住就好幾天，我還甚至曾把戶籍遷去他家過，因為他爸那時要選村長！（爆笑）

我們高中很常在福隆海灘那邊混，那時我還不會開車，有一次吉他手小白跑來跟我說「欸欸來！我教你開車！」我心想真的假的！我就很開心坐上他的車，那時

他說他想開到前面有個比較大的籃球場那裡，結果一發動開不到五十公尺就出車禍了……

「無啊～我嘛是第一次啦！（四）」

「啊你不是揪鰲駛？」

記得後來還賠了好幾千塊！（笑）

有對哪屆的評審工作印象特別深刻嗎？🤘

二○○三年我當評審，那年第一名的團叫「潑猴」，第二名叫「不正仔（六甲）」，獨立音樂獎是「XL」與張懸的「Mango Runs」。

那個世代的樂團我覺得都很棒，現在我們的吉他手小豪就是那時在張懸的團裡

看到的，那時一眼就覺得這個吉他手不錯，覺得他的編曲蠻有自己的味道，所以後來林強跟我都陸續有找他合作；不正仔的 Rapper 叫瑋瑋，就是現在四分衛的鼓手，但我們卻是後來才知道，原來他的鼓技比他唱歌還要厲害！（笑）

那次的海祭還把這幾團找去強力錄音室錄了一張合輯，印象還有跟 MTV 電視台合作，一個團錄製兩首歌，那時我是製作人，首度帶他們進錄音室講解唱片製作的流程。這些年輕人現在也都成為老師了，我跟他們至今都還有聯絡，那個世代的創作力非常旺盛，是讓我很感動也很難忘的一屆。

身為評審，也在海祭表演了很多次，海祭的哪個瞬間讓你最印象深刻？

我最喜歡公布得獎的時刻。以前這些樂團都將海祭視為指標性的活動，因為海祭的比賽，不只是光靠錄音作品，必須真槍實彈到現場演出，有料沒料一看就知道，樂

團自己也不能太曲高和寡，不能自己唱得開心就好卻跟底下一點都沒有互動，所以「籤運」很重要。

評海祭，往往是越後面的團越有利，因為時間越晚人越多，觀眾酒喝多一點互動性也比較好！（大笑）很多海祭冠軍都是抽到最後一團，Trash、Matzka 都是最後一團，印象中當年的潑猴也是喔！

至於表演……我想應該是五團那次，二〇〇五年五團重聚在海祭，主辦單位把我們都找在一起，因為前一次聚首是大概快十年前，所以從頭到尾都很開心。那次的主題叫「續攤」，是我們這個世代最感動的一次，但我幾乎都在喝，記憶都很稀薄了！（大笑）

要在海邊找到能穿海灘褲打赤膊，隨性表演的地方其實很難，像我們去一般表演都要著著正式服裝，只有到海祭才能隨興演出。到海祭彩排完通常還有很多時間，所以我們也會帶棒球手套在後台玩投接球。我家在瑞芳，也很靠海，董事長的元老們小時候幾乎都有在沙灘上打棒球，能在不一樣的時空背景下重溫這樣的回憶與感受，對人生來說真的很珍貴。

聽說今年你參與了其中一個新舞台的規劃工作，

海祭已經有大小舞台了，

這第三個舞台會用什麼角度來構思呢？

這幾年一方面也是因為臺灣的音樂祭越來越多，民眾有更多選擇，另一方面，海祭是老品牌了，大家也許已經失去新鮮感，感覺人潮漸漸減少，覺得很可惜。一般人對音樂祭的印象，南部是春吶，北部就是海祭了，海祭又因為是公單位主辦的免費演出，是市民參與音樂接觸搖滾樂的入門音樂祭，自然有其重要性，所以我希望海祭可以更多元更國際化，覺得需要為它灌注一些改變，讓它可以重生。

所以今年我就在想，如果海祭可以開放一個舞台，讓世界各國的音樂人樂團都能來報名，一定會很好玩。像董事長只要知道自己哪段時間有空檔，就會主動上網搜尋並且報名爭取國外音樂節的演出，雖然自己報名只能想辦法找贊助，沒有辦法申請補助，但只要有機會我們就會想往外跑，去不同的國家參加他們的音樂祭，體驗不同的人文風情，相對的，我們也希望這些國家的樂團，能知道臺灣有這麼好的

一個音樂舞台，有這麼漂亮的沙灘與大海，值得他們遠渡重洋來參加。

所以舞台設計也會結合地方意象嗎？ 🤘

這次的第三舞台是以「舢舨船」作為主題，因為我覺得在地方辦表演，搭太光鮮亮麗的舞台反而呈現不出地方的感覺，所以才想採用舢舨船加上漁網漁燈來佈景。質感不用太豪華，只要能把這個小舞台做得很有特色，就能在樂團的人生記憶中留下美好的回憶。

至於選擇「舢舨船」的原因，是因為我最近有去當地找我同學聊天，發現那裡已經慢慢沒在捕魚了，最能代表地方特色的只剩下福隆便當，但我們總不可能用便當做舞台吧！（大笑）後來發現，從龍門里到彩虹橋有一段距離，但因為中間都是沙灘非常難走，要花很久的時間，所以他們都自備舢舨船作為交通工具，我覺得蠻酷的！才想把舢舨船拿來做主題，但是一開始我只是想用三艘船拼在一起，想得很簡單，後來

開會時經過 AKIBO 大師的巧手設計後，看到草圖，突然覺得好像變得……有點像裝置藝術了！（大笑）我光看草圖就覺得很有感覺，真的很棒！

那身為當地人，在你心目中，什麼東西最能代表福隆？

毫無疑問，就是福隆海水浴場！第一次去福隆海水浴場大概是十七歲吧……那時候我們翹課就會往那跑，因為我們在基隆唸書，騎車一小時就能到，像冠宇家裡有車就會開車，偶爾我們也會租車去玩。年輕時我們體力超好，常在海灘上撿漂流物或樹枝當鐵餅或標槍玩十項鐵人，玩到早上再去睡覺！

然後高中我們就喝酒了（爆笑），因為我們都不是念升學班，大家就聚在一起玩樂團，家裡也覺得我們不要學壞就好，所以我們常聚在龍門的同學家，那個同學也很乖，爸媽都把我們當成自己小孩，煮飯也會煮我們的份，所以家裡也很放心。還記得，那時很想進音樂圈，只要能進音樂圈，要我幹什麼都可以，而且我只喜歡創作歌手還

上：2016 董事長樂團表演
中、下：董事長樂團重返福隆海水浴場

有樂團，像是藍天使、薛岳、幻眼、高中時我還幫藍天使暖過場，其實啊！當年我一拿到吉他就開始寫歌了，只是現在回去聽都覺得很幼稚……（笑）

以前在沙灘我們也會聊樂團，那時出片很難，可能是百分之一的機率吧……所以那時候我們聊天時都會聊到，想找機會把自己的作品拿到市面上去試水溫。現在有時候還是會回想那時我跟小白還有冠宇，一起在福隆沙灘上追夢的過去，我覺得，那真是我人生最珍貴最美好的回憶！

視海祭為人生傳統的
樂團攝影師

顏翠萱（Summer Yen）　影像工作者

常被各類表演團體邀約拍攝演出照片的攝影師 Summer，從二〇〇一年開始參加海祭。個性懷舊的她習慣用相片記錄人生的每個美好瞬間，家裡的牆上，貼滿了一張張自己拍攝的照片，其中也有好幾張在海祭拍攝的珍貴影像。

參加海祭，是我人生的重要傳統 🤘

Summer 第一次的海祭之旅是在二〇〇一年，同時也是她第一次搭火車來海祭玩。

她回憶當時的臺灣音樂場景，樂團仍非常小眾，自己對臺灣樂團的印象仍停留在五月天及脫拉庫，會來海祭純粹只是為了一圓火車之旅的夢想。

她笑說，因為自己是臺北人，家裡也沒有什麼南部親戚，所以，「離開臺北」對當時的自己而言，是很稀奇的事情。那年她十八歲，在 7-11 發行的《7-WATCH》上翻到以福隆為主題的旅遊介紹，以「火車之旅」為主打的遊程規劃讓她雙眼為之一亮。

懷抱著對火車之旅和美麗大海的期待，她和一個男孩一起搭上火車，踏上人生首度的海祭之旅。由於時光久遠，對那次的旅程印象已經有點模糊，只記得抵達的時候已經接近傍晚，才跨過彩虹橋又遇到大雨，好不容易踏入搖滾樂的世界，卻被大雨逼得無功而返，最後只買了一件 T 恤回家做紀念。

雖然海祭初體驗不太圓滿，但她仍對火車之旅留下了很棒的印象：「我好喜歡坐火車的感覺，特別是復興號，以前復興號的門是不用關的，可以坐在旁邊抽菸，非常

有旅行的感覺。」

經過首次的火車之旅，每年夏天一到，Summer 都會帶著期待與朝聖的心情參加海洋音樂祭，她說，海祭對她來說已經不只是一個音樂活動，而是她人生每年最重要的必做項目之一：「我蠻喜歡把一些事情當作自己的傳統，每年參加海祭就是其中之一！穿比基尼也是，如果有一天我不再穿比基尼，應該就是我真的承認自己老了。我想，這也算是人生中的一種浪漫吧！（笑）」

喜歡一首歌，並不一定是因為那首歌很厲害

海祭之旅後她上了大學，才突然喜歡起音樂並開始研究臺灣樂團。上大學後有一陣子很努力在研究臺灣的獨立樂團，花很多時間嘗試找音樂來聽，剛好發現了「賽璐璐」這組當年曾攻佔海祭熱浪搖滾開放舞台的樂團。

「我很喜歡賽璐璐的〈出發〉，但嚴格來說〈出發〉是演奏曲，因為真的太愛了，

所以當時的ＭＶ作業還挑了這首曲子來用，不過他們live好像不太表演這首歌……我也很喜歡Yeah Yeah Yeahs的〈Y Control〉，這首歌是跟好朋友去喝酒聽到的，那時候很常泡在ROXY的搖滾樂裡。現在偶爾去還是會拜託ＤＪ播這首歌，大概就是糜爛燦爛的青春這樣。（笑）

「其實，喜歡一首歌，並不一定是因為那首歌很厲害，而因為那首歌在自己生命中代表著某階段的回憶。」她為自己喜愛的歌曲下了簡單的註解。

能在大舞台上拍照，真的覺得人生無憾！🤘

從六歲開始學會拍照，人生從有記憶的歲月Summer就開始以攝影捕捉回憶。

在海祭現場，腳踏滾燙奔騰的黃沙，她以相機紀錄嘶吼的樂團，紀錄狂喜的樂迷，也紀錄雪白的浪花。二〇一〇年，她精心篩選包含海祭燦爛煙火、鼓舞吶喊的歌迷及海祭招牌彩虹橋，以〈青春夢土・海祭十年〉為主題的系列照片一舉入選數位島嶼所舉

辦的《什麼樣的十年？》攝影徵件比賽。之後更被當時分別在金屬、饒舌各據一方的

RESPECT 和拷秋勤兩大樂團找去海祭當攝影師，和拷秋勤的合作更讓她首度見識到主

舞台的魄力與魅力。

「跟 RESPECT 合作的那年是在小舞台，小舞台的特色是離群眾很近，衝撞感很強

烈，大家還一起租了民宿，好像在巡演一樣，能跟樂團一起出遊，感覺非常棒！這年

拍的照片就是我投稿《數位島嶼》徵件的那批作品。」

「之後為了拍攝拷秋勤，我首度走上大舞台，上台前還得先經過神秘的後台，會

看到許多工作人員與樂團正在忙著預備器材，是很特別的經驗。登上傳說中的大舞台

後，我第一個感覺是大舞台……真的非！常！大！視野非常遠，看起團來也感覺離光

環更近，但有個小秘密，就是在站舞台側面其實什麼都看不到，哈哈！（爆笑）不過

大舞台上能看到海，印象中那是個風和日麗的下午，我從來沒有在那個方向看過大海，

景象非常難忘，這年拍的照片也在隔年海祭登上了《Taipei Times》，後來也很感謝幻

眼樂團的于冠華大哥願意讓我擔任演出攝影師，給我再度站上大舞台的機會，身為攝

影師，能在大舞台上拍照，真的覺得人生無憾！」

收藏的海祭回憶 ☝

除了在海祭擔任拍攝者，Summer 也是海祭週邊的收藏者，在她琳瑯滿目的海祭收藏中找得到歷年海祭專輯、T恤、手環、工作證……等海祭迷的珍貴回憶，其中也包括一張二〇〇五年蘋果日報的海祭剪報，在那篇報導中，Summer 從攝影師變成沙灘上的主角，報紙照片上青春的燦笑，跟著回憶一起被收在小小的箱子保管得好好的。

此外，箱子裡還有幾張她用自己最喜歡的海祭照片製成的卡片，雖然不認識他，主角是身著印有「決定」字樣制服的工作人員背影，那位男生正在小舞台調大鼓踏板，

但至今 Summer 還是很想知道他是誰，想送一張照片給他作為紀念。

她說，在海祭當攝影師，其實沒有太多要注意的事情：「可能就小心不要讓相機掉到沙坑裡吧！（大笑）我覺得就認真工作、認真玩得開心就好，然後祈禱自己運氣很好，剛好拍到每個樂手最迷人的模樣！（陶醉）」

回憶自己的攝影人生，Summer 說，一開始會拍樂團，只是因為那時候自己有單眼相機：「大約二〇〇四年的時候，單眼相機還非常稀罕，朋友約了我去看爵士樂表

summer 收藏的海祭回憶

演，我怕會覺得表演很無聊，所以帶了相機去打發時間，後來常常在 THE WALL 鬼混，

也會隨便拍些照片，那時候的我，真的好喜歡拍照噢⋯⋯」

「在按下快門的瞬間其實不會有什麼太特別的想法，只是覺得氣氛很棒，很慶幸

自己就這麼剛好拿著相機站在那裡。但是過了很久，或許是很多年，再回去看那些照

片，覺得自己的青春就壓縮在那些檔案裡了，當時拍的照片那麼直覺純粹，翻著自己

拍下的歲月，覺得能用攝影為自己和別人都留下些什麼，感覺真的很棒！（笑）」

Part 2

大海的氣魄

時光倒流，
重返第一屆海洋獨立音樂大賞！

朱劍輝　評審

臺灣獨立音樂最高榮譽「海洋獨立音樂大賞」，至今已經朝向第十八屆邁進，為了一探初代大賞的精彩時刻，我將跟著第一代海洋大賞評審的「伍佰&China Blue」貝斯手朱劍輝的視角（後文稱他小朱老師），重返十八年前的精彩時刻。

海洋大賞得主，是能帶我們走向遠方的樂團！🤘

小朱老師是本批受訪者中，少數有去過二〇〇〇年第一屆海洋音樂祭的前輩。訪談約在信義區的一間錄音工作室裡，平常只有在活動場合才會遇見小朱老師，見到他時他總是戴著墨鏡維持一貫的前衛造型，直到這次訪談他才首度卸下勁裝，恢復最輕鬆的狀態，用宛若飛車疾駛而過的速度描述他的海祭故事：「第一屆沒有比賽，就是單純的音樂祭，因為好玩所以就跟著去了。那時張四十三跟翁嘉銘覺得這樣有點可惜，便找了我還有伍佰，討論是不是要弄個比賽。因為如果是音樂節，雖然單純，但總覺得好像缺了些什麼，所以才決定要辦個比賽。臺灣當時的音樂活動，另一個就是春吶。春吶比較像我提供舞台，樂團自己來玩，比較沒有門檻，好玩但大家不容易留下印象；所以海祭才決定要有比賽，有了這個比賽，樂團才會有增加自己實力的覺醒，才會想上大舞台，想要在上萬人面前表演的衝勁，後來比賽也成為海祭精神的依託。」

「海祭提供樂團一個平台，讓你可以一次接觸到上萬人，甚至還有電視直播，能

讓全國的民眾甚至唱片公司認識你。那時我也有接觸一些創作樂團，原本大部分人的想法都是想弄個團在小地方表演就好，但因為海祭，臺灣樂團的創作力好像『碰！』地一聲被打開了。為了進入決賽站上大舞台，大家開始把自己原本的作品拿出來審慎檢視，所有的樂團開始有了方向，積極思考如何增強自己的舞台實力，徵件開跑後，一下子就湧入許多作品，不管成熟不成熟，這些創作全湧向了海洋音樂祭。」

首屆海祭大賞的評審團主席是伍佰，當年的海祭評審方式相當倚賴共識，評審都是各自評分，最後才會聚在一起討論「海洋音樂大賞」、「評審團大獎」與「海洋之星」三大獎項的分配方式，在這個制度下，小朱老師覺得主席得分外重要：「我覺得無論任何獎項，評審團主席都佔有一定的份量，因為主席要決定今年海祭我們給獎的方向。海祭每年評審不同，來的團也不同，因此給獎的方向也會不一樣，第一年伍佰是評審團主席，跟我一起評審的還包括翁嘉銘、葉雲平、袁永興、黃韻玲……等人。我們來自不同的領域，有錄音師、有音樂人、詞曲創作者、樂評。」

「雖然來自不同的專業，但那時我們在想的是同一個畫面：海祭要選的樂團，將要把我們帶到哪去？」他在此特地停頓了一下。

小朱老師說這個概念非常重要，因為它將樂團的本質從技巧上抽離。比賽是現場

演出，演唱能力與樂器演奏技巧自然非常重要，但是除此之外呢？他覺得，是這個想法樹立了海祭與YAMAHA熱音賽及金曲獎最大的差異。

「海祭與當時的YAMAHA熱音賽、金曲獎最不同的地方，在於YAMAHA是很倚賴現場技術裁判的比賽，它有最佳主唱、最佳吉他、最佳台風……等很著重在技術面的獎項；金曲獎則是完全偏重創作面，海祭則是創作精神與現場技術佔比各半，評判概念複雜許多。」

而第一屆評選出的樂團，就是曾在我自己音樂雜誌的訪談中被張四十三譽為「最具有精神也最強烈的搖滾之聲」──八十八顆芭樂籽。

因為他們真的太特殊，也許是留下了強烈的印象，小朱老師在回憶芭樂籽的演出時，顯得特別有神：「首屆冠軍八十八顆芭樂籽，主唱阿強的表演真的很瘋狂！他會在台上翻來翻去滾來滾去，如果第一次聽到他的作品可能會被嚇到，因為聽不太清楚他在唱什麼，雖然單聽他們的作品會覺得要奪冠可能有點吃緊，但當他們來到現場，在那個氛圍下，他無視一切外在壓力，完全展現『我就是要來好好玩一場！』的精神，就這樣把自己歌曲的龐克態度徹底地表達出來，觀眾的反應自然非常熱烈，跟比較清新的陳綺貞和胡椒貓拉出一段差距，而這一部分正是海祭除了創作與技術面之外最重

要的評比重點。」

不過雖然所有樂團都夢想能進入決賽，在小朱老師的眼裡，海祭大舞台其實本身就具有擊倒樂團的力量：「海祭的大舞台某種程度上來說像是個陷阱，特別是許多主唱看到舞台這麼大觀眾又這麼多就會過嗨，在台上大喊大叫大動作演出想帶動觀眾的熱情，但最後往往精疲力竭表演失常。因此，能在海祭獲勝的樂團，幾乎都是靠音樂取勝，音樂本質夠好，就能感動樂迷主動互動，自然會有好的成績，這些複雜的環境因素造成的結果，也讓海祭得以與其他音樂競賽做出明確區隔。」

將海祭視野放大，成為世界級的音樂祭！

除了樂手身分，小朱老師也是現任「臺灣音樂文化國際交流協會」理事長。海祭有別於國內其他售票音樂祭，是由政府主導並免費入場的國際音樂盛會，音協從旁參與海祭邀演事宜，對於海祭邀演的理念，小朱老師有一套獨特的想法：「海祭從篩選

樂團就有基本門檻，首先自然會先討論論樂團的音樂夠不夠好？再來曲風在臺灣是否很難聽到？如果他們的樂風、樂器、表演方式值得介紹來臺灣，即使是根本不可能出現在臺灣的類型，我們都會考慮把他們邀來玩。」

「現在海祭邀團的觸角已經超越歐美，曲風也從搖滾往世界音樂延伸，甚至遠達牙買加、非洲馬達加斯加等地。這些樂團帶來的傳統樂器都非常驚人，更不用說他們習慣使用的音階，海祭希望這樣從搖滾起家但超越搖滾的邀演方式，能開拓國內年輕人的視野，啟發創作者對樂器配器的想像。」

經歷十八年的歲月，小朱老師說，海祭雖然也有許多不變的堅持，但也面臨許多改變必須面對：「我覺得沒有改變的是比賽的原創精神，鼓勵創作，鼓勵大家把想法做出來，這點精神從來沒變過；真正改變的，是來參加海祭的人。剛開始來參加海祭的，都是喜歡獨立音樂，支持獨立樂團的人，後來漸漸的，有許多民眾是來海祭，才聽到獨立音樂，很多人甚至不知道今年會有什麼團卻還是來了，因為他們期待能看見海祭今年會發生的事情！而我們也期盼能將這股驚喜透過比賽、邀演以及創新的活動展演方式延續下去，為這個臺灣歷史最悠久也最具影響力的音樂祭灌注更多生命力。」

回憶二〇〇四年，海洋大賞評審故事

胡子平（Ricardo）　樂評人／二〇〇四、二〇一四年海祭評審

長髮飄逸語氣斯文條理分明的胡子平，是樂評圈及音樂文字工作者最重要的前輩之一，筆名「Ricardo」，熟人都稱他「綠爸」，後文我也會這樣稱呼他。他在千禧年時策劃的《另翼搖滾注目—最值得聆聽的音樂創作》受到許多搖滾樂迷熱烈矚目，更曾在當年頗具影響力的音樂雜誌《Pass》擔任寫手。二〇〇四年，他首度受邀加入海祭評審團，該年評選出假死貓小便與蘇打綠，之後兩團各自有戲劇性的音樂

發展，成為海洋音樂祭比賽史上最常被討論的一年。

回憶二〇〇四年海洋音樂大賞評審故事 🤘

綠爸第一次去海祭是在二〇〇二年，他說一方面是因為好奇，想了解這個活動，另一方面那年的表演者有胡德夫、巴奈和陳建年，於是他自己搭山線火車前往現場，踏上首度的海祭之旅。二〇〇四年，他受到從海祭首屆大賞就擔任評審的葉雲平邀請，加入海祭評審群。

「二〇〇四年，葉雲平擔任 Tower Records 發的《pass》雜誌總編，我、馬欣、林哲儀、ELSA 等人也都在《pass》，印象那時差不多有一半的《pass》寫手都當過海祭評審，之後我也受邀加入，除了《pass》的編輯群，也有邀請像李欣芸、賈敏恕等唱片界資深音樂人，共同組成評審團陣容。」

因為有剛被電影《追殺比爾》收錄在原聲帶的日本女子搖滾團 The 5.6.7.8's，以

及美國團 Andrew W.K.、Black Rebel Motorcycle Club、Jon Spencer Blues Explosion 等團加持，所以二〇〇四年海祭人潮比起以往更加洶湧，不單場外人潮沸騰，海祭參賽名單也出現頗多佳作。

「那年有一百二十幾個樂團報名初選。角頭在評審工作開始前就會要求每個樂團按照評審人數準備足份的資料，內容包括燒好的參賽歌曲以及紙本歌詞，收集完後再透過快遞分送給每個評審一人一大箱的參賽資料。雖然工作量頗大，不過幸好我們聽音樂很快，加上樂評工作的長期磨練，從一些重要的片段，就大概可以知道這個團有沒有想法以及水準程度還算蠻快的。」

兩千年初臺灣的嘻哈圈初成形，到了二〇〇四年已有許多嘻哈團體參賽海祭，綠爸說初選時拷秋勤、參劈、大囍門等團都有丟作品來，「那時的嘻哈團雖然技巧還不太純熟，不過裡面有很多很棒的想法，像參劈和大囍門的作品相當批判，我非常喜歡，就先挑出來，希望他們有機會可以進複賽。那時複賽分成兩場，在西門紅樓旁邊搭個小舞台就辦了，連續兩天我們就坐在城市的小角落和民眾一起看複賽團的表演。」

那時評審席分兩派，一派是著重基本功與技巧派的老師，綠爸與另一位資深樂評馬欣則偏向以創作的想法來給分，希望能鼓勵新創樂團出頭。

「雖然很多樂團技巧純熟，但常因此卡在技巧跳不出框架，聽起來反而沒有新鮮感。後來的評審制度改為更制式的方式，很像主流的觀念，KEY不準就扣幾分，彈錯音再扣幾分，我覺得反而可能無法從宏觀的角度來思考樂團作品的音樂性。」

上百組的樂團們經過初賽到決賽的評選，到了最後一刻，假死貓小便與蘇打綠得分平手，夢露（後來更名為阿霈樂團）以及熊寶貝差一票，經過激烈討論後，評審團確定讓假死貓小便獲得海洋大賞，綠爸解析：「假死貓小便之所以獲勝，主要是贏在團員整體技巧比蘇打綠穩健，主唱雖然聲線不像青峰這麼特殊，但很有自己的特色，無論從各方面來看都很出色，團員們的能力水準也相當平均，比起當時的蘇打綠更有『band』的感覺。」

時隔十三年，重返海祭評審台 🤘

二〇一七年海祭由角頭承辦，綠爸也再次受邀當海祭評審，這次決選不像二〇〇

四年那樣糾結，海洋大賞的得主很快就由重金屬樂團「火燒島」確定勝出。

「我在 Legacy 的見證大團就看過火燒島，那時他們的表現就很傑出，就是個重金屬團充滿魄力的樣子。到海祭比賽他們更加用心，除了演出還畫了屍妝，其他樂團這方面相對弱勢，所以壓倒性地贏得海洋大賞，反而評審團大獎及海洋之星有厭世少年和 Triple Deer 等樂團在拉鋸，最後由厭世少年勝出，他們除了表演出色，網路票選的呼聲也最高，大家對結果也沒有太大的爭議。」

但是，事隔十幾年後再次從評審席的視角俯瞰沙灘上的一切，綠爸內心還是頗有感觸，時光飛逝，他說自己仍坐在棚子上，可是台下的人似乎已經不是同一批人了。

「不知道十幾年前的那群年輕人，是否還會回到海祭來看演出？還是他們早已忙著為生活奔波，漸漸淡忘了這片沙灘上，搖滾樂曾帶給自己的那份感動？」從上台為決賽十強評分，到活動結束之後，返家的路上，他的腦海不斷閃過這樣的感慨。

冬天的福隆，更加迷人！

除了音樂文字工作，綠色的人生還有鮮為人知的建築業專長，在建築業接案的歷程中，他剛好接到了海祭旁福隆飯店的案子，對海祭及福隆醞釀出與眾不同的深刻情感。

「福隆飯店的案子印象大約二○一一年左右開始做，為此必須經常前往貢寮。建築業的案子通常時間都很長，工地常一待就是三、四年，比起一般只在海祭舉辦時才會出現的樂迷，我凝視過從早到晚甚至一年四季的福隆海岸，超過365天的相處，情感體會也更深刻一些。」

他說，清晨時的福隆沙灘最美，曙光乍現前，爬上旁邊靈鷲山，就可以俯瞰日出的陽光灑滿整片海岸，非常之美。福隆的夕陽也很有看頭，有一次他監工到很晚，傍晚經過沙灘旁剛好巧遇日落美景，橘黃色的餘暉穿透被海風徐徐吹拂的金色海砂，光影非常美好，他停下腳步凝視許久，是生命中很深刻的回憶。

大部分人對福隆的印象都是夏天舉辦海祭時的樣子，有沙灘有音樂有啤酒還有艷陽和比基尼辣妹滿場跑，但綠爸卻說，他比較喜歡冬天的福隆：「一方面我很喜歡吹風，風越大覺得越舒爽！福隆東北季風蠻強的，身心都會覺得很惬意（笑），另一方面冬天遊客比較少，大部分都是情侶或外國人，沿著彩虹橋內側雙溪旁的棧道往龍門

綠爸的看海歌單

Red Hot Chili Peppers《Californication》

Red Hot Chili Peppers 來自炎熱且濱海的美國加州，音樂調性很有當地氣候環境的感覺，這張《Californication》推出時暢銷一千五百萬張，不但是 RHCP 最有代表性的專輯之一，也是很適合邊看海邊欣賞的專輯。

Neutral Milk Hotel 《In the Aeroplane Over the Sea》

當年新迷幻的經典。雖然在沙灘上大家都沒嗑藥，可是頂著烈日曝曬，一邊聽著搖滾樂，心神都會變得有點自然鏘，《In the Aeroplane Over the Sea》跟海洋音樂祭的感覺真的很像！

The 5.6.7.8's《Bomb the Twist》

我覺得她們是很特別的樂團，是由三個日本大姐組成的女子搖滾團，來海祭的前一年（2003 年）她們翻玩 The Rock-A-Teens〈Woo Hoo〉被收在烏瑪舒曼主演的《追殺比爾》原聲帶中，我評審的那年她們來海祭時有唱這首歌，短短兩分鐘就能征服全場，值得好好回味一下！

走，可以同時感受河岸的氣氛與大海的美景，建議大家有空不妨也嘗試看看冬季的福隆之旅吧！」

土法煉鋼草創海祭的故事

丁度嵐 初代舞台執行、硬體統籌

———

從二〇〇〇年海祭草創至今，當年在活動擔任要角的工作人員們，現在多已深耕在音樂圈各個領域中，持續開拓臺灣新世代樂團願景。在五月天石頭的協助下，我訪問到時任海祭舞台執行、硬體統籌、節目安排……等多項重要工作，之後擔任

五月天樂團演唱會導演，現任「台北流行音樂中心」籌備主任的資深音樂工作者丁度嵐（後文依循音樂人習慣稱呼他 Baboo 哥）。草創時期他就在海祭肩負許多要務，這次訪談也一次解答了我心中對早期海祭的許多疑問。

土法煉鋼的初代舞台

在樂評人翁嘉銘的《搖滾夢土‧青春海岸》中曾提到，二〇〇〇年海祭第一次舉辦時，起因於當時的台北縣政府新聞室主任廖志堅，因為看見當年墾丁舉辦「春天吶喊」，便想知道有沒有可能將春吶的精神與模式搬到台北縣，讓某個鄉鎮市是以「搖滾樂」為特色，以呼應當年台北縣「一鄉鎮一特色」的政策。那時廖志堅因為一場由臺灣兩大樂團「四分衛」與「五月天」聯手推出的「五四大對抗」活動，結識了角頭音樂張四十三，雙方一拍即合，分享構想後，雙方立刻展開了一趟海祭選址之旅。

回憶當時的情景，Baboo 哥說：「我們搭著縣政府的公務車沿著北海岸走，那時

找了金山、福隆還有翡翠灣。最後選擇福隆，因為這裡有火車站，交通方便，而且腹地夠大。」

雖然活動起源與春吶有關，但與春吶相比，Baboo 哥覺得海祭比較刺激，因為現場有大量觀光人潮，一上去台下就是萬人，整個人的腎上腺素都會飆升！而為了增加可看性，首屆海祭概念叫「土洋大戰」，顧名思義是以一組海外樂團配一組國內樂團進行音樂對戰的演出方式。

「當年的舞台分成兩半，這邊唱完那邊唱，那邊唱完這邊唱，就像樂團 battle 的感覺；主舞台也不在現在大家習慣的看到的位置，而是在下彩虹橋右手邊，因為那時龍門營地對岸的路還沒開，下彩虹橋左側的沙洲甚至還沒成型。為了搭台我們得把叭運到橋頭，另外用小貨車帶過橋，對面工作人員接駁後再把喇叭送到定點，用這樣土法煉鋼的方式把舞台搭出來。」

「那時的想法很簡單，就是要把舞台搭起來而已，旗子、帳篷、小舞台都沒有。一開始的大舞台很小，很簡陋，也沒有屋頂，大概只比簽唱會的舞台大一點點吧！那時也不確定有多少人會來，就是悶著做，觀眾只有幾千人，就像個海灘 Party。第一屆海祭也沒有贊助，頂多就是提供物資，直到 7-11 加入之後，海祭才算有了真正的贊助

商。印象中散場時的煙火也是7-11贊助的，那時海邊沒有光害，綻放的煙火看起來很乾淨，很漂亮，效果非常好！」

「散場時，我也會一邊播陳建年的〈太巴塱之歌〉，一邊不停廣播呼籲大家隨手將垃圾帶走，有一次還真的大家都把垃圾撿走帶到定點丟棄，留下的沙灘很乾淨，心裡真的很感動。」

沙灘上有了舞台，有了觀眾，Baboo哥說，接下來就得解決各類民生問題，為了要能餵飽數千名飢餓搖滾客，海祭攤商在雙溪畔首度亮相：「一開始只有二十攤，張四十三命名叫『海味大賞』，搭在上彩虹橋前的左手邊，近幾年小舞台旁的河畔。起初只是他的好意，想說這麼多人來海灘總會需要吃吃喝喝，就請鄉公所幫我找攤商，結果後來就應地方需求，二十、五十、七十、八十這樣加上來了；有些品牌還會去跟鄉民買攤位使用權，因為比起花上百萬元的贊助金去換贊助攤位，他們也許花幾十萬元就能在鄉民攤位有曝光，但相對也會影響到已投注鉅資的活動單位收益，成為海祭一直都得面對的問題。」

海祭的活動核心──海洋獨立音樂大賞 ☞

隔年，為了增加活動的可看性，海洋音樂祭首度推出「海洋獨立音樂大賞」，這場精彩的樂團賽事旋即成為海洋音樂祭最重要的核心價值。

在經歷至少七屆海洋大賞，眾多參賽樂團有的屢戰屢敗仍不放棄，也有樂團在海祭畢業後人生一飛沖天，回憶這些樂團的奮鬥史，Baboo 哥感觸很深：「當年的教練樂團幾乎是勢在必得的氣勢，最後卻沒得海洋大賞，團員都非常難過；圖騰也是參加很多次，從初選沒選上、複選沒選上，到最後拿到海洋大賞，讓我印象很深刻。翻轉最大的應該還是蘇打綠，蘇打綠當初是在小舞台，那時林暐哲離開魔岩唱片，在去海祭玩回來後，就簽了蘇打綠與夢露，從此蘇打綠的人生就不一樣了。那時我們之所以排蘇打綠的原因，是因為《少年乀國 2》我們有收錄他們的〈窺〉，覺得他們很出色，剛好當時在排小舞台的節目，時段有個缺口，公司企劃就想說邀請蘇打綠來小舞台玩一下，沒想到他們就被看見了。」

除此之外，Baboo 哥說二○○三年也很值得一提，那年是 Nu-metal 的天下，增額

錄取的第十一團也在各校熱音社間引發不小的話題，是海祭競賽頗有代表性的一屆：

「那時潑猴、不正仔（六甲）、XL 以及張懸的 Mango Runs 佔領了所有獎項，Mango Runs 當年的 demo 還在我的 iTunes 裡面喔！除了決賽十強，當年增額錄取的第十一團，叫做『Hot Pink』，是三個高中小女生組的團，因為初選時評審覺得她們勇氣可嘉，為了特別鼓勵她們，才特別加開了第十一個名額。《海洋熱》也有記錄她們，那時為了要不要增額錄取我們還討論了很久，印象是董事長吉董力推增額錄取她們的。」

回憶以前的評審方式，Baboo 哥說，那時的方法很主觀，沒有分數，單純就是評審投票，因此非常仰賴現場的感官刺激，最後才統計票數並討論該如何分配，「所以老實說，Nu-metal 這一年就是評審共識刻意要操作給 Nu-metal 的，希望能獎勵這樣的樂風，增額錄取 Hot Pink 也是，這是採用數字決的評審制度比較做不到的事。」

「規則上，我收集比賽資料的規劃，一開始初賽是要求繳交內含五首自創曲的 demo，代表樂團有基本的創作能力；接下來，複賽是看樂團的現場演出，並要求樂團要有演出二十五分鐘精彩內容的能力，以確保最後十強具有可看性與可聽性以及創作性。評審則是從樂團界的前輩以及樂評人中挑選出來，例如翁嘉銘、馬世芳、葉雲平、四分衛虎神……等人，以兼顧得獎團的創作能力與表演實力。」

而讓樂團趨之若鶩的海洋大賞二十萬獎金，根據 Baboo 哥的描述，當年金額訂在二十萬，起因是二〇〇〇年陳建年先得了金曲獎「最佳國語男演唱人獎」：「因為陳建年得獎時大概拿到十萬元獎金，我們才知道原來金曲獎得獎還有獎金呀！（大笑）所以張四十三就說那我們要比金曲獎『最佳專輯獎』的獎金還高，才定了二十萬這個數字。」

最難忘的海祭時刻 🤟

身為少數參與過最早期海祭的人，曾見識福隆沙灘初始之美的 Baboo 哥，淺笑回憶著當年活動前的美麗海灘：「我覺得做海祭最快樂的事情，應該就是每天都可以看到很多比基尼女郎吧！（笑）活動開始前一週我就會抵達現場，搭台時的福隆海灘人還很少，真的很美，幾隻狗、比基尼女郎、玩球的小朋友、泳客共組成一個美麗的畫面，海灘也很乾淨，非常舒服，感覺很休閒，是我最喜歡的時刻。」

「但是演出時就變成我最討厭的福隆了！（大笑）海邊人多到爆！好像在泡水餃一樣，真的不太喜歡這樣的感覺。」他一邊苦笑一邊繼續回想：「在我在任的那幾屆，我最難忘的還是二〇〇五年三個颱風來的時候，活動辦了又延辦了又延，好不容易重新搭起來的舞台又再度降下，演出流程也要重新調整，是辦得很不舒服的一次。為了因應颱風，屋頂、喇叭以及LED都要降下，就是因為硬體都降下了，我在台上忙著調度時頭還去撞到LED的柱子，我第一次見識到什麼叫眼冒金星！真的是一堆星星在眼前飛。（笑）」

二〇〇七年，崔健來到海祭，他特地拔了一顆小鼓給崔健簽名，那一年是Baboo哥最後一次在海祭工作，一轉眼，十年歲月就這樣悄悄流逝。

最後，身為活動曾經最重要的角色之一，Baboo哥說以前他有一項每年都會做的海祭傳統，同時也成為許多參賽團最難忘的海祭時刻：「那時十團決戰後我都會去點名，在陳龍男的《海洋熱》中有拍到這部分，除了感謝樂團，最後我也會跟樂團說：「Andy Warhol說每個人都有十五分鐘的成名機會，但海洋音樂祭給你們二十五分鐘。」希望大家畢業之後，都能在音樂圈繼續努力，展現天賦闖出屬於自己的一片天！」

Part 3

就是要原創

不要管行銷，什麼都不要做！
只要覺得「爽」就夠了！

阿強　初代海洋獨立音樂大賞得主／八十八顆芭樂籽　主唱

首屆海洋大賞得主「八十八顆芭樂籽」堪稱最能代表海祭精神的一組樂團，除了是首屆冠軍，他們同時也是在奪冠後存活最久的海祭冠軍團，雖然很多人覺得主唱阿強哥是個狂人，但這篇訪問著實理念與亮點頻繁噴發，因此，就勞駕各位買罐

啤酒配著本文，好好品味一下海祭先驅團的直率魅力吧！

身為第一屆海祭冠軍，你們是怎麼知道這個比賽的？ 🤘

那時候沒有想很多，當時我們正在角頭錄《少年ㄞ國》，製作人是夾子小應，因為他們正在烙人報名海祭，小應就問我說那你們要不要報報看？我們那時剛好在發《曹豹的野望》，所以就把整張專輯丟過去了。那時比賽沒有複賽，角頭收完 demo 就直接挑出來比決賽，這個選拔方式大概維持了兩三屆吧！

比賽那天發生了什麼事情？你還有印象嗎？ 🤘

其實前一天我們就到了，角頭有發一台專車，載所有決賽團一起過去，很像郊遊的感覺！（笑）

我們住在當地由主辦方安排的基督教修道院，住進去後男女還要分開，晚上我們去逛了基隆夜市，那晚大家都沒睡覺。早上八點試音，試完音後就各自去休息，表演只有一天，但那天一整天都在下雨。我們對於比賽都是抱持很輕鬆的心情，那時對我們來說一切都很棒，可以唱很大的舞台、也有車馬費、也有便當、也有啤酒，當時我們才二十歲，剛上大學，大約是組團四、五年的時候吧。

那時剛好也是我們狀況最好的時候，因為在那之前我們剛結束為期半年的休團，剛重新練團，並且變成另一種曲風。那次春吶的表演也很成功，再下一場接著就是海洋了。

但那時海祭還不是算是很紅的活動，印象中居民也很純樸，頂多就是來賣賣香腸而已。現場的印象我記得不多，只知道自己一直在吃福隆便當，而且海祭前幾年年年堵到颱風一直下雨，大家都忙著在各種地方躲雨，舞台下之類的……（笑）

那屆海祭的輪廓大概如何？ ☞

那時舞台沒現在這麼大，大概跟大港或覺醒第二大的舞台差不多大吧……台上也是標準配備，一套鼓兩套音箱。第一年舞台的位子在下橋的右邊，我們比賽那年舞台換到左邊，跟現在同一個方向，但距離沒這麼深，因為當時沒這麼多觀眾，後來隔年，Tizzy Bac 得獎那年，我們有去表演，舞台本來也在這裡，但那年因為颱風所以舞台整個被淹掉了一半，早上才臨時在彩虹橋右邊搭了一個比較小的台替代。

海洋大賞前四屆都遇到颱風，有一年還做了個伸展台，本來巴奈要在伸展台上，在海風中唱歌，結果遇到颱風整個台都不見了，連音箱都飄走了。

那幾屆海祭幾乎沒有國際團，所以網路上有人嗆聲說不是「貢寮『國際』海洋音樂祭」嗎？因此 Tizzy Bac 那屆開始就陸續有國外團登場，並從蘇打綠那年開始請很有名的國際團，國際團也從此變成活動的重點之一。

你們有為了參賽做什麼準備嗎？

當然沒有準備呀！！！（大笑）也沒有為了海祭比賽挑歌，我們不做那種事啦！

畢竟比賽時間只有二十五分鐘，頂多考慮一下現場狀況，選一些比較有趣的歌，都是那時剛寫的，包括〈時鐘裡的人〉、〈參絞刑〉、〈花的耳朵〉、〈甜蜜的酸黃瓜〉、〈Pizza Hell〉。

看到比賽名單時，你根本不會覺得你有機會得獎。你看那時我們的競爭對手，陳綺貞已經發第一張專輯了，脫拉庫也發第一張專輯了，夾子也發第一張專輯了，還有劉意韻、胡椒貓、海產攤以及旺福小民的呼呼賀，你根本不會想去跟他們競爭，因為根本不覺得自己會贏。

那得獎時應該很嗨吧？ 🤘

很開心！我記得那時我正在看陳建年的表演，是 Baboo 跑來找我，告訴我我們得獎了，要趕快把團員找回來要表演了。但因為當時大家都覺得根本不可能會贏，所以團員都跑光光，我只好趕快打電話給所有人把大家 call 回來。而且我們鼓手因為跟女朋友吵架早就先回臺北了，所以後來我們登台的鼓手是小應代打的，他不熟我們的歌只能對著點打，大家也都過嗨所以根本不知道自己在表演什麼！是全場大傻眼的狀態！（大笑）

後來贏了二十萬，一人大概拿五萬。我那時是拿著兩千元的吉他就上場了，但我們吉他手，為了要去海洋，覺得應該要慎重，所以去刷了一把五萬元的 Telecaster 52，還好我們後來有得獎，結束後他就趕快把錢拿去還卡費！（大笑）我則是去吃了一次晶華，因為那時我唸建築，有個作業畫不出來，就請學姊操刀，代價是一頓晶華，海祭的獎金正好派上用場！（笑）

比完海祭後樂團有什麼轉變嗎？

有，發現討厭我們的人變多了！（笑）

那時我們剛好發專輯，又是新團，我們也不是正統的樂團，因為早期受濁水溪公社影響很大，所以前五年花了很多時間在做吉他噪音，不是純的搖滾樂團。不過，雖然很多人討厭我們，相對同時我們的CD也因此開始賣得很快，因為上面有寫著「海洋音樂祭冠軍」，所以誠品那也開始有人買。

之後表演也稍微多了一些些，雖然沒到很大量，畢竟那時 Live house 不多，但至少得獎後出去表演主持人也很好介紹我們，所以稱號我們也一直保留著，畢竟第一屆的冠軍只有一團：就是我們！

比較明顯的改變反而是團內部的問題，因為得獎，很多唱片公司就來找我們想發片，例如魔岩、Sony 等，幾乎當時的公司都有來找，但我們都沒接受，甚至有些還直接推掉連談都沒談。因為以前玩樂團只是做自己想做的東西，可是當你被重視，每個團員的喜好就會浮現，音樂就不再只是芭樂籽的音樂，而是會想要玩自己喜歡的甚至

覺得會紅的音樂，在海祭前我們從來不去想這些事，得獎後，就得去面對這些問題。

身為第一屆的冠軍，你覺得與最新一屆的冠軍相比，在時空轉換之下兩者要面對的問題有哪些差異？ 🤘

那時我們面對的問題是「有人重視，但我們不知道得獎之後要幹嘛？」現在大家都知道自己要幹嘛，但是得獎了，卻不像以前那麼受到重視。

時空轉換下，媒體度有差，政治情勢也有差，因為現在有「政治正確」這件事，還有「樂團應不應該去比賽」這件事情也吵了十幾年。以前不會吵「樂團去比賽是不對的」這種事，因為樂團根本沒機會表演，所以去比賽就是表演，那時沒有所謂對錯；但後來的樂團就得面對「音樂為什麼可以被評選」這件事，加上媒體注意度被稀釋，連新北市是誰執政都可以成為爭議，這些問題讓奪冠的焦點被模糊，在當時我們比較不用去思考這些議題。

在你們之後有許多海祭冠軍團都夭折了，
身為第一團也是得獎後存活最久的海洋大賞團，
你覺得你們能活下來的關鍵是什麼？

以前音樂圈還會區分「主流」與「獨立」，但現在這個界線已經被打破。時下很多樂團都能在 Legacy 完售，因為他們都已經進入到非常主流的模式，他們可能自己不知道，他們的模式與主流的模式已經差不多了。

我從海洋之後，開始接觸主流音樂圈。的確，我從海洋得到非常多商演並且能與唱片公司接觸，但你回想當初我們去比賽，我們不會管評審喜歡什麼，也不會去準備任何事情，就算會特別幹什麼事也只是因為好玩。我那時就一直在想：如果我就這樣一直是個獨立樂團，我沒有要改變自己的樂風，我不要管歌迷喜歡什麼，我也不管這個時代喜歡什麼，我可以過活嗎？

我覺得，我們可以存活這麼久的原因，是因為我自己找到了方法可以持續下去，讓我的收入與成就感可以維持我繼續玩團。我現在的收入完全只靠音樂，樂團的部分

佔了大半，偶爾當評審，也有拍過廣告（笑），當然那是很小一部分啦！

很多樂團得獎後就想要規劃，我建議他們什麼都不要規劃；現在很多團都在講行銷，但我覺得現在很多團最大的問題就是他們都在管行銷。

我說，不要管行銷，什麼都不要做！

如果音樂是共同的語言，你覺得這個音樂很「爽」，就表示會有另外一個人也會覺得這個音樂很「爽」，這種「爽」才應該是你的核心價值。

你玩音樂一開始是為了「爽」，你去聽樂團表演去看音樂祭也是為了要「爽」。

「爽」是這世界人類價值觀唯一不需要解釋的東西：政治要解釋、藝術要解釋、音樂歌詞要解釋，但「爽」，不需要解釋！

只要你玩樂團很開心，聽自己的歌都覺得很爽，就一定有觀眾會覺得爽，你也不用去行銷、去解釋為什麼聽我們的歌很爽，因為如果需要解釋，那就不叫「爽」了。

當你覺得很爽，就會有人會需要你的音樂，因為我們都需要「爽」。

搖滾樂與性產業有點像（笑），性產業也不需要解釋吧？（大笑）我後來都這樣想，也就什麼都不需要去多想了。

所以有人說去報海洋很丟臉，我說哪會呀！我覺得很爽啊！有酒喝、有錢拿、有

上、中：2001 海洋獨立音樂大賞 - 八十八顆芭樂籽
下：八十八顆芭樂籽主唱阿強很愛劈腿

電視會播而且又好玩，加上二○○○年臺北可以表演的地方就只有 Vibe 跟地社，根本不可能有機會唱這麼大的台，即使再回到那個時空下，我一定還是會去報海洋！

從小舞台唱到成為
活動壓軸的海祭天團

阿福　二〇〇四年　評審團大獎／蘇打綠　吉他手

海洋音樂祭從創始至今，已經翻轉過無數樂團的音樂人生，每每在訪談中提及人生翻轉最大的樂團，沒有一個人不會提到「蘇打綠」這個名字。從二〇〇三年在小舞台初次亮相，隔年即登上大舞台並奪下「評審團大獎」，之後不但是海祭邀演常客，更一路唱到成為活動總壓軸。二〇一六年，他們再回到小舞台，這才發現，能像這樣很單純的用音樂來說服人，這樣的機會其實彌足珍貴……

比賽海祭前的蘇打綠大概是怎樣的團？

那時我們就是個校園樂團，可能只會去唱蘭友會之夜這樣的活動！（笑）快畢業的時候大家就想說，要畢業了，樂團可能也要散了，覺得好像不如就往外衝，才因此投了海祭，做了這樣的巡迴，沒想到就因此開啟了新的頁面，一切就是這麼巧妙！

還記得第一次來海祭表演的感覺嗎？

我第一次去是第四屆，二〇〇三年，潑猴奪冠那年的暑假。那時蘇打綠做一個畢業專題，是個巡演計畫，第一站就選了海祭小舞台，但因為缺了個吉他手，所以我就去幫忙，這也是我第一次去海祭。結果在小舞台就遇到了林暐哲，他原本好像是來看比基尼辣妹的，沒想到卻看到我們！（笑）

那次我們其實有丟比賽但沒有上，最後才被安排在小舞台。在小舞台演出時，鼓手還因為車停太遠而遲到，我們都已經在舞台上了但鼓手還沒出現，那天主持人是八十八顆芭樂籽的阿強，他就在台上幫我們廣播大喊：「蘇打綠的鼓手！趕快來！你們的表演開始了！」也是因為這樣給了林暐哲一些印象，記得表演完後我好像還抓了時間去看 Tizzy Bac。

被發掘前你們都在哪練團呀？ 🤘

起初我們是在「八度音」練團，所以樂團前輩阿龍（六甲樂團、酷愛樂團 黃冠龍）也給了我們很多意見，後來被暐哲老師發現後，就改在他在台北車站旁的錄音室工作。

而且第一次比賽的時候，因為當時做 demo 沒這麼容易，我們都用 MD 錄，寄 MD 過去，直到暐哲老師看到我們後，我們才進練團室把 demo 做得更好一些，也許是提升作品品質後相對也比較容易被注意，才因此進了海祭決賽。

雖然時間隔很久了，但對於比賽過程還有什麼印象嗎？

其實蘇打綠是個想很多，很細膩，但神經很大條的樂團。上台前我們每個人都緊張得要死，但上台後反而就不會緊張了，這點我印象很深刻，因為我是團長，在台上都要隨時確認大家的狀況，怕大家因為緊張出差錯，但卻發現沒有人在緊張，大家都很享受在舞台上的時刻，所以雖然那時我們是去參加比賽，但實際上反而更像在辦個唱的感覺！

比起演出的過程，我印象最深的反而是海祭後台。其實海祭後台氣氛很融洽，樂團會在後台一團一團聚在一起聊天，也會有機會遇到很多朋友，沒有比賽競爭的感覺，畢竟樂團間大部分都彼此認識，所以大家不會太介意誰是冠軍誰是第二名，單純就是好玩而已，我想這也是海洋很有趣也很有感情的地方吧！

那年比賽後，我們也有去女巫店看假死貓小便，覺得是很棒的團，他們後來沒繼續玩，我覺得真的很可惜。

得獎前爸媽會反對玩樂團嗎？ 🤘

會呀！但得獎後他們還是反對，問我「海祭」是什麼？（爆笑）

不過我覺得有件事很有趣，因為以前金旋獎沒有電視轉播，但海祭有，後來還有人把影像放了錄影到 Youtube 上，這段畫面我自己都還留著。因為真的是上電視了，對家長來講可以在電視上看到我們，感覺好像終於知道我們在做什麼了。隔天我們還上了娛樂版頭版，因此得獎也會有全部人都為你驕傲的感覺，爸媽與朋友都比我們還開心。

我還記得頒獎時，有個游泳隊的朋友因為太開心了，那時橋上人爆滿擠不過來，他為了要來恭喜我們，竟然從橋邊跳河游過來！（笑）

後來二○○五年換我們得獎回來表演，那年人更多，真的超級多！多到我們都嚇到，人從舞台前一直滿到橋旁邊。除此之外，那次除了比賽回來，在現場我們還有個攤位，給我很深的印象。那個攤位是林暐哲音樂社的攤位，我們在那邊就現場表演、叫賣作品，自己在現場創造些話題。記得那時我彈吉他，鍵盤手拉中提琴，蠻好玩的！

我最近去吃一間居酒屋，老闆還說他那時有在海祭看到我們在路邊叫賣自己的單曲喔！（笑）

樂團還是得懂一些行銷，但行銷並不只是喊口號，現在很多樂團甚至變成只經營行銷，焦點變成都放在網路或社群平台上。

身為得獎團，你覺得有哪些重點是樂團必須優先把握呢？

畢竟是做音樂，還是得回到「現場」，必須要人與人互動，才能產生故事，也才能激起大家買CD支持我們的意願。

以我們參加海祭來說，海祭通常是我們一年計劃的開始，很多新計畫都是從七月開始往後跑，我們幾乎每年都去海祭，雖然也曾經有少團員，也有人去當兵（我和鍵盤手），但即使團員不足也還是走過來了。每次我們都把海祭的演出當作很重要的活動，像休團前的「In Summer」巡迴，第一站也是海洋，我們準備的方向，就是我們

把每張專輯的專輯名稱拿來唱，我們會想一些這種 idea 和歌迷做些連結。

以前我們表演都爆滿，理由是因為我們會想很多方式讓朋友來，青峰還會自己手寫歌詞本，把每一個表演都當作是很重要的新品發表。我們大概每個月都會排一場演出，所以每個月都要想一個主題企劃，讓這件事變得好玩，因為好玩才更有理由邀朋友來，那時我們的 ptt 大概也九百人而已，所以每個人都要打電話，去宿舍拜訪朋友，希望大家能來參加我們這場表演，接觸更直接。

在政大你一定能找到一百人來，一百人來場地也就滿了，所以，像現在有些樂團會覺得觀眾不再聽樂團了，觀眾則覺得現在都沒有好音樂，我覺得這必須雙向思考，我認為還是有很多人喜歡聽獨立音樂，只是那個喜好沒有被勾起來而已。

還有個想法我想分享，當大家想說為什麼沒有人聽獨立音樂的時候，其實當時有很多朋友，是因為被我們找來而喜歡獨立音樂，有點像自己去開發市場，我們有很多朋友一生只去過一次小巨蛋，就是為了去看我們的演唱會，所以我覺得自己開發市場很重要。

雖然很多樂團人也許在班上比較害羞甚至怪異不喜歡跟人打交道，但這就是「樂團」的好處：當你是這樣的人，你的團員可能不是，也許你的團員就能來擔任開發的

角色去做這件事情，互補彼此的缺點，這會是經營樂團的關鍵。

那你們團員之間的角色又是如何扮演的呢？

其實十幾年下來，我們每個人的角色已經都很多用了，大家會互相支援，而這些能力都是隨著時間歷練來的，也許有人會覺得，蘇打綠的路走得很快，第一次參加大舞台就得獎，好像就紅了，但我們也是曾在比賽中被刷掉，終於在海祭得獎時，我們已經成團五年了，一切並不如想像中輕鬆。

那如果樂團沒得獎，你覺得該如何開拓自己的道路呢？

我覺得可以把海洋當成一場很重要的秀，雖然我們現在講「不要把成敗看得太重

要」這樣的話有點馬後砲，但當時我們的確是把它當成一場很好玩的秀。現在的樂團

有非常多比賽可以參加，甚至有的團都可以稱為「獎金獵人」，但這些團每次參加比

賽其實也是讓各種不同的人認識他們。

雖然參加表演可以增加知名度，但長久來還是不能忽略「持續表演」這件事⋯持

續接觸更多 livehouse，持續找更多可以演唱的地方，瘋狂的表演，我們當時就是走這

樣的路線，不管怎樣就是一直表演！

持續表演有很多好處，除了利用表演培養默契增加感情，最重要的，表演可以增

加我們和歌迷之間的故事。

第一次參加海洋的歌迷，到現在已經十幾年了，很多喜歡你的歌迷就會討論彼此

曾參與過蘇打綠的第一次海祭表演，這群就是我們所謂的「骨灰級歌迷」，有這樣透

過歲月累積起來的故事，與歌迷的情感連結才會更強大。

我最近在製作一個新團叫 Control T，我也跟他們分享這個概念，希望他們不要

偏廢表演。必須瘋狂的表演，不能只是金錢上的考量，當時我們也過得很苦，但並沒

有非常在意每次的唱酬，即使只有兩、三千，甚至也有過大家吃個晚餐唱酬就花完了

的經驗，但每場表演我們都能與聆聽你的觀眾產生聯結，這是超越金錢所能衡量的價值，非常重要。

二〇一六年你們又回去小舞台演出，以你們巡演過這麼地方的經驗，回到小舞台有什麼心得嗎？ 🤘

我覺得最近樂團的演出都變得有點制式……大家會習慣做很多視覺，但海祭小舞台並沒有 LED 螢幕讓大家分心，反而可以讓樂迷近距離且專心的聽音樂，能讓我們很單純的用音樂來說服人，這樣的機會其實彌足珍貴。

從二〇〇三年至今，你也算來海祭很多次了，自己對海祭有什麼特別的回憶嗎？ 🤘

我們後來回海祭大都是為了表演，直到二○一○年，海祭請到 Mélée（魅力幫），我嚇了一跳，這是第一次我自己衝海祭去看表演。隔年蘇打綠有回來唱海祭，因為我還在服兵役不能上台，所以角色變成觀眾。（笑）

以前我們常笑說最想看蘇打綠的演唱會，因為好像永遠都只能看DVD，所以那次我完全就是跟著他們去玩，幫他們拍照，第一次當觀眾看蘇打綠表演，感覺真的很特別！（大笑）

身為在海祭得獎的樂團，每次回來海祭真的都有回家的感覺，因為我們真的是從這個地方獲得自信，覺得自己被肯定，海祭真的算是我們當時除了金旋獎之外的第一個大獎，所以獲獎對我們來說影響真的很大。

聽說最近一次壓軸演出，
青峰還因為不能超時演唱在台上傷心了？ 🤘

上、中：2016 年蘇打綠重返小舞台開唱
下：2016 年並擔任活動壓軸

對！所以隔年我們就改唱開場了！（笑）因為每次壓軸都要承受前面 delay 累積的時間壓力，必要時還必須砍歌，所以我們才改要求唱開場，我覺得唱開場蠻酷的，而且那個時間點剛好可以在福隆的夕陽下唱歌，真的很有感覺呢！

就算到了70歲，我都還是會來比海洋音樂祭！

霈文　二〇〇九年　海洋之星／小護士樂團　主唱

在二〇〇九年，二度參賽的小護士樂團主唱霈文，以三十五歲的最年長得獎人之姿，帶領樂團拿下海洋之星，演出前他在現場手持牛奶，以一席熱血真誠的感性告白征服全場，這個畫面更成為海洋大賞史上最重要也最經典的瞬間之一。

請先分享一下參加海祭前的你吧！

我之前是陳昇的助理，在他的製作公司服務，他也幫我們發行了一張專輯。在那個時候樂團風還不是這麼興盛，我們在滾石發行第一張專輯，昇哥給我們很大的幫助，所以我們的整體條件比一般樂團好。

其實我們不是第一次去參加海祭，在五年前我們就曾去比過，但在複賽敗北。這年我會再去參加，是因為我剛離開了陳昇的公司，那時我的吉他手大砲就問我說：

「站上海洋音樂祭的大舞台啊！」

「什麼夢想？」我問他。

「欸！我們要不要去實現一個我們五年前沒有完成的夢想？」

聽他說完，我心裡的想法是「還有可能嗎？」雖然我也很想比，但當時主流樂團與獨立樂團分得很清楚，除非你沒有透過唱片公司，企劃都是自己執行，才能被視為

獨立樂團，像我們給滾石發過，就會被歸納為主流樂團。

「我們這樣真的能比嗎？」「我們已經在滾石發過唱片了，這樣妥當嗎？」就在我心裡苦惱這些問題的時候，吉他手說：「不管啦！我們只是去圓夢的，而且我們已經離開主流了，沒有問題啦！」

一切都源自於這股態度還有我們想回到熱愛音樂的初衷，剛好那年海祭原本規定不能喝酒，我想說音樂祭不能喝酒真的太不搖滾了，上台時才拿了一大罐的鮮奶，順便說出心裡話：「我們是小護士，有件事情要跟大家報告一下！聽說這次的音樂祭不能喝啤酒，沒關係！我們喝鮮奶，不管這是什麼飲料，只要我們的態度是搖滾的，你管他是什麼飲料呢？」（笑）

這次比賽時，我們團已經成立了五、六年，大家都三十五、六歲，相較於一般印象中的參賽團，我們整體偏老。所以後來我們去報名，也真的晉級決賽，就開始聽到一些聲音，除了原本就預想得到的「這不是主流樂團嗎？怎麼也可以來比獨立樂團的比賽？」，還有人覺得我們「已經這麼老了還跟年輕人出來爭海祭冠軍？」

直到好不容易我們拼進決賽，上了主舞台，我才終於能拋下所有的壓抑，拋開無法在公司發片的遺憾對這世界說出我的內心話：「我們的出發點很簡單，我們只是來

完成五年前的夢想，就是站上海洋音樂祭的主舞台，唱歌給大家聽，而我們辦到了！

幹！（淚）」

「這場比賽，勝負都不重要，在這邊每一個人都是贏家，因為你們贏到了音樂，贏到了希望，我們也一樣！從今年年初開始，我們就是完完全全的獨立樂團了，有人質疑我們，你們發過唱片了還來參加比賽？不是獨立樂團怎麼還可以來參加比賽？我就告訴他們，我們現在音樂自己做，製作自己來，錄音自己來，MV自己拍，發片日期都是自己決定，連衣服都是自己畫的，我們為什麼不是獨立樂團？」

「但話說回來，有一件事情我們無法獨立，就是掌聲、尖叫聲還有支持，這不是我們可以給我們自己的，是你們才能給我們的！（淚）」

我覺得這是給自己的一個交代。雖然我離開了主流公司，但既然站上了這個舞台，我就要一輩子玩下去。

為了重新站上大舞台，你們有做什麼集訓嗎？ ☝

有欸……那時我們非常誇張，當年我們複賽時敗在貝斯手在最後十六小節愣住，

為了雪恥，我們就去租了一個教室，音樂放了大家就對著鏡子開始練習，把在主流唱片公司工作時的心得與想法放進來。我們練團很嚴謹，是一種比較……「高壓型」的練團方式……（爆笑）因為我自己對於犯錯這件事很敏感，加上已經有過失敗的教訓，所以我跟大家說那我們現在開始，只要有人彈錯一個音，或是我自己唱錯，我們就把這場演出從頭開始演。

我們那時就這樣一直練，練一次團就花了五、六個小時，一有人出錯就重來，我印象還有一次好不容易練到最後一首，貝斯手又突然放空兩小節，我就要大家停下音樂，警告他不要再犯當年同樣的錯誤了！

「那我們只好從頭再來吧！（崩潰）」我們就又全部重來了一次。

海祭決賽是你們第一次上到這麼大的舞台上嗎？

算是噢！我還記得那時一上台面對台下觀眾，發現竟然看不到人潮的盡頭，沒想道會是這樣的感覺！（笑）雖然有人說上大舞台會緊張，但對我來說，能上到這麼大的舞台，我反而更多的是亢奮，我會把自己完全丟出去，我覺得這是種享受。

人生六七十年，能有這樣的機會，在現場演出時有這麼多人在聽你唱歌，而且還是具有競技意味的表演，對一個獨立樂團來說，海祭主舞台的演出絕對是生命中最重要的三十分鐘！

除了是得獎者外，你也是少數在海祭大小舞台都表演過的音樂人，覺得兩者之間有什麼讓你難忘的地方嗎？

小舞台是跟人很貼近的表演，我蠻喜歡這種好像揮汗就會濺到觀眾的距離；大舞台則是有種特別的爽度，你只要氣氛帶起來，台下同時就有幾萬人跟著你一起吶喊，感覺很棒！

我有很多學生和朋友，都很羨慕我能有上海祭大舞台的經驗，但我都跟他們說，從小舞台開始唱也沒有不好，甚至你得先當觀眾，然後唱過小舞台，再到大舞台，你的海洋經歷才會完整。仔細想想，現在很多海祭得獎團一開始可能什麼樂器都不會，也許前幾屆還是台下的觀眾，他們可能只是受到參賽樂團的激勵而想玩團，海祭也提供了機會讓他們站上舞台，我覺得這是海祭很重要的精神。

而另一個層次，就是我覺得海祭具有啟發性，這是全臺灣獨一無二的以競賽為主題的音樂祭，而且比賽還放在週六晚上人最多的時候，它決定了臺灣年度最大、最棒的一個能讓年輕一輩展現搖滾態度的瞬間，這點最彌足珍貴！

你還記得得獎時的畫面嗎？

我記得當我被宣布獲得「海洋之星」的時候，感覺真的很棒！這算是最佳人氣獎，因為那屆評審席除了專業的老師，還有一個評審席坐了高中生與國中生，他們也來學習當評審，我們的音樂與精神喊話感動了這些學生，他們認為我們是最棒的！這件事也影響到我，除了讓自己感受到被肯定的力量，也開始認真思考應該要讓這樣的精神態度繼續傳承下去。我的師父是陳昇，他很崇尚自由，教會我很多東西，今天我得獎了，我也會想把我在海祭獲得的經驗與所學分享給下一代。

所以我想，海祭影響我最大的地方，就是讓我把教學變成人生最重要的本質，成為我生命的重心。

我到了三十五歲才站上海祭舞台，應該是史上最老的得獎者了，但假設有一天我七十歲了，我一定還是會再來報一次海祭，親自刷新這個紀錄！（笑）

龐克女子高校生的海洋復仇記

陳思宇（Nicky）

二○○三年　決賽第十一團增額錄取／前 Hot Pink 主唱

眾所皆知，海祭的決賽規定一向都是十強對決，但就在二○○三年，獨獨這一屆，多了第十一團增額錄取，這個由三個女生為主體的女子樂團，在當年以初生之犢不畏虎的熱血龐克精神，報名海祭的原因竟然只是為了想向瞧不起自己的女鼓手

證明自己的能力，而這趟音樂復仇之旅也意外改變了她們的人生，並且成為海祭歷史上的眾多經典亮點之一。

這天，我們約在當年淘兒唱片樓下的麥當勞碰面，Nicky 帶著她當年參加海祭時拿到的紅色工作證前來受訪，在這個曾經改變她音樂人生的關鍵地點，我們踏上了重返二〇〇三年的時光列車。

還記得當初去海祭表演時對海祭的第一印象嗎？

在我們那個年代……（笑）音樂祭不多，基本就是「海洋音樂祭」、「春天吶喊」還有「野台開唱」三強鼎立。我曾在演出前一年去海祭看過 Tizzy Bac 與陳珊妮，當時就覺得能在這裡表演很舒服，又在海邊，身處在這個感覺色彩繽紛的音樂活動之中，可以讓你完全忘記自己生活在水泥森林裡，感覺真的很棒！

那時年紀還小，大概十七歲而已，還在唸高中。但我蠻早熟的，所以我都是自己

一個人去享受這一切，不過即使已經在海祭當觀眾，那時的我想都沒想到，下一年的自己，竟然也可以站在大舞台上。

妳們幾乎可以算是最年輕站上決賽舞台的海祭團了，當時為什麼會想來參加海祭呢？ 🤘

其實我們原本沒有想過要參加海洋音樂祭，一九九九年我在忠孝東路的 TCA（台北傳播藝術學苑），師事於嚴和邦老師，那是個學院派的教學單位。那時就有大學生找我組團，玩了一兩年之後，因為受到 Bikini Kill 等美日暴女龐克團以及暴女文化、女性主義的影響，我開始認真思考要組一個全女子樂團。

後來我找了我的表妹——現在的 DJ Kolette 來當吉他手，因為我想說從身邊的人開始找會比較開心，於是她就開始去學吉他，並且跟我一起寫歌。後來又透過「台文站」找到了 Bass 手 Mia，我們就三人成軍開始玩團。

那時組團沒想太多，只要心裡覺得彼此是同路人，就能一起向前走。因為我們都還是窮高中生，只能用錄音帶把自己想到的段落錄起來給彼此聽，就這樣編一編彈一彈累積了五六首作品後，才開始想要找鼓手。為了要找鼓手，我們到處貼傳單，直到後來我們找到一位女大學生，她從來沒加入我們樂團，但卻是促成我們參加海洋音樂祭的幕後黑手。

那天我們就約在東區淘兒樓下的麥當勞，在她抵達前我們先去逛了淘兒，離開時在門口順手拿了張海洋音樂祭的報名表。

那是一張精緻的紙卡，但拿的當下我們其實沒有打算要報名，因為那天的行程只是想找鼓手而已。那時我們三個都只是高中生，女鼓手對我們來講已經是姊姊了，她在麥當勞聽完我們的作品沒說什麼，但發現我們拿了海洋音樂祭的報名表，她卻說出了我人生中非常關鍵的幾句話：

「妳們這麼爛還想報名海洋喔？如果妳們上了前十團我一定會去站第一排！」

「妳們的歌做成這樣，妳們還敢報名海洋音樂祭？」

既然如此，自然她也不會加入我們的樂團。當下我們沒講什麼，因為大家都還小，只是跟她道謝，但當她離開後我們三個在現場整個大爆發！

「幹～拎～娘～咧！（大爆炸）」

「報了！報了！管她的！（怒）」

所以我們才決定要報海祭，鼓手也先不管是不是女生了，可以打鼓就行了。後來我們找了黃子瑜來當鼓手，私底下我們都叫他「小百」，因為他都說他要當個百戰百勝全臺灣最屌的的鼓手，雖然他很跩，但我還是想說既然他有這股「氣」，那我們就練練看吧！

即使暫時解決缺鼓手的問題，但我們還是沒錢可以去租練團室，於是我們就開始在放學後偷偷溜進成功高中的練團室練團，沒練多久，就到 Mia 的老師——XL 的貝斯手的工作室那邊，花了一天時間把五首 demo 錄完了。

雖然整個 demo 的品質真的是爛到一個不堪回首，當下我們也知道這個水平真的是爛到大爆炸，但是沒辦法因為那時我們就是爛，技巧還沒到，但為了女鼓手的那句

話，我們還是賭一口氣把CD寄出去了。

因為真的太爛，寄出後，我們就把這件事情拋諸腦後，沒有任何期盼的繼續過我們的日子，做我們的歌。但沒過多久，我們就從媒體得到消息我們進了海洋音樂祭複賽！

「只是隨便報的，連正式鼓手都沒有竟然還上了！（暈倒）」

「完！蛋！了！（大驚恐）」

「幹！幹～～！上了欸！我們上了！（抱頭）」

那時我們超到，有種事情被搞大了的恐慌感，被逼到了才稍微認真起來。

幸好女高中生的個性都有種黑暗面，就是跟劉文聰一樣覺得「不能輸」，所以還是硬拼硬幹。（註：劉文聰是當年熱門八點檔電視劇《臺灣霹靂火》的終極反派。）

複賽我們在台中SOGO的百貨公司門口比，我還記得那時我們跑去廁所玩剛面世的烘手機，覺得很新奇。（笑）好不容易熬過複賽，大家就鬆了一口氣，覺得爛到大爆炸一定不會進決賽，終於可以安心了。但沒想到沒過多久，我們竟然收到進決賽

的消息……

「靠腰！我們進十強了！（又暈倒）」

「欸欸～欸～這次怎麼有十一團呀？」

後來我們才知道自己就是那第十一團。一開始我們真的認真考慮過要不要拒絕，因為狀況真的太慘了。最後，我們仍決定參賽，而決定參賽的第一個改變，就是把蹺蹺的小百甩了，重新找了個叫小猴的男生當決賽鼓手，覺得自己這次要來真的了。因為是趕鴨子上架的狀態，比賽前我們就能練就練，甚至還租了練團室，很認真努力的練習，當下真的有種自己把肚子搞大了要生了的感覺……（翻白眼）

這時候我們才真的開始認真，我們也很清楚自己的能力到底在哪裡，但最後還是不要臉的上了大舞台。

回想一開始我們為什麼會參加海洋音樂祭？其實就是單純想向那位女鼓手報仇而已，所以那天我們在後台打電話給她，提醒她「記得要站第一排，謝謝。」而她也確實來到現場站在第一排了。

雖然那時還沒上台，但在後台我們已經報了仇，心裡覺得超爽！

後來上台後，我記得自己看見人群，下意識的說出了「好多人唷～（緊張）」，不過我對海祭印象最深刻的一幕，卻不是我站在台上，看到這麼多人在台下的這個時刻。

那年海祭合作的陳龍男導演正在拍攝《海洋熱》紀錄片，他從初賽時就挑了一些他喜歡的團作紀錄，其中也包括我們。決賽表演完，大家都很緊張的在後台等待獎項公布，我們三個因為任務早就已經達成，都在旁邊堆沙子，最後所有獎項報完，也如預期的沒有我們的名次。這時陳導演和攝影師扛著錄影機過來，我們便很開心的跟他打招呼。

「哈嘍～龍男辛苦了！結束了！」

沒想到他竟然在我們面前痛哭，他覺得跟我們相處了這段時間，從頭到尾看到我們很努力的樣子，他覺得那是很珍貴的過程，覺得我們沒得獎讓他非常難過，大家只好反過來安慰他「我們本來就沒有計劃要得獎啊！」「最後我們還是有一起完成一個

作品（海洋熱）不是更好嗎？（笑）」

這是我在海祭印象最深刻的一幕，永生難忘。

參加海祭之後，人生有因此發生哪些轉變嗎？ 🤘

當時我們入圍海祭主舞台時，引起非常大的爭議，很多人覺得這麼爛的東西，憑什麼以第十一強之姿上主舞台？或是會傳些覺得我們是女子樂團，所以比較好賣之類的流言蜚語。而女子高中生的內心，除了有黑暗面，也有玻璃心的另一面，所以那時我們雖然常看邊看網路留言邊哭，但還是鼓勵彼此不要想太多，我們一定可以練好。

所以那時我立下了一個誓，我一定要玩到男生都不敢玩的東西，所以後期的 Hot Pink 無論速度與技巧都是許多男生團達不到的境界。而當時那些覺得因為我們是女生團所以比較好賣之類的話，音量也漸漸變小，到現在都消失了，如今我也可以很有自信的說，我達到了當初自己立下的誓言。

不過參加海祭之後，也有好事發生！我們彷彿拿到了一張無形的通行證，參加完

海祭，名聲打開後，我們立刻就上了當年的「野台開唱」，而「河岸留言」與「THE

WALL」也陸續打電話來邀請我們去表演。此外，海祭表演完後我遇到了陳珊妮並且送

給她一張我的 demo，她聽完之後還加了我 MSN 雖然我對錄音品質很沒自信，但她

的一句話也影響了我幾乎一輩子⋯

她說：「音樂性和 quality 是兩回事。」

因為這句話，我再也不會從錄音品質去評斷一個樂團的優劣，而且那時也覺得自

己被誇獎了，感到很開心。至今，我很慶幸自己的初衷與方向始終沒變，甚至變得更

堅強，每當遇到難過的事情，我就會回想自己當年如何與團員們一起度過網路上的謾

罵與混亂的夏天，只要提醒自己，不要讓十七歲的自己失望，再怎麼難的困難都可以

迎刃而解。

所以如果要說現在的我，與當年的我有著怎樣的連結，我想應該就是現在的我與

十七歲的我的連結吧！

去年海祭邀請了17位吉他手一起同台，是在什麼情況下被邀請的呢？ 👆

其實從二〇〇三年登台到二〇一七年，十四年間我都沒有再參加過海祭，中間我解散了 Hot Pink，也組了新團 XHARKIE，雖然幾度有過邀約，但我都拒絕了，因為我覺得這些回憶就留在二〇〇三年當作小故事就好。直到去年海洋角頭打電話給我，說他們有個「17G」的主題演出，計畫邀請十七位吉他手代表海祭演出，而我是他們第一個選到的女吉他手。

十七位吉他手要同台很困難，特別是成音部分一定會不好。整體音樂由 DJ 林哲儀負責編曲，我們吉他手們則分成四組各彈一首經典搖滾歌曲，最後十七人再一起登台。當天同場的有四分衛虎神、閃靈小黑、1976 大麻、強辯小花……等人，大家都是對聲音很堅持的樂手，可是我們當下都有默契，並沒有在意結果是好還是壞，甚至不覺得這是一場演唱會，而是更接近「舞台劇」的演出。

我們十七位吉他手雖然會在演出群組裡討論彼此要帶怎樣的器材去現場，但除了

要排練各組的演出項目時有分組碰面，再次見面就是演出當天了。十七顆音箱放上台時，每個人都跟小孩子一樣忙著拍別人的器材想帶回家研究，當最後十七把吉他一起刷下去時，大家終於忍不住發出「哇嗚～～」的一聲驚嘆。

因為這是一場秀，最後到吉他手輪流競飆的時候，因為大家都是技術派的，全都在飆吉他，但輪到我的時候，我做了一個眼，我站上去把一罐啤酒喝完，後面大家就幫我飆吉他，那就是我的獨奏。此外，當我們在獨奏時，在舞臺對面也有個跑大字報的螢幕，上面寫著「solo 請簡短」，以防大家飆過頭，所以後來大家還討論過是不是要每個人印一件「solo 請簡短」的T恤來穿。（笑）

雖然很多人覺得這場秀有爭議，但我還是必須要強調，這是一場舞台劇，重點是在畫面，聲音並不是最重要的項目，甚至可以關掉聲音當默劇看。

從二〇〇三年初次登台，至今過了十五年，妳有什麼話想對海洋音樂祭說嗎？

左：2017 表演 17 位吉他手／右：Hotpink

感謝角頭在當年給我機會站上大舞台，我想大聲說，角頭承辦的海洋音樂祭，是我心裡最棒的海洋音樂祭。此外，我也覺得，雖然我是二○○三年的表演者，可是我對二○○三年給我的，是在之後的十四年間醞釀出來的。

記得那時為了「17 G」的聯絡事宜，我拜訪了角頭唱片，在他們的小客廳翻閱大家細心收集製作的一本本歷年海祭剪報，當翻到二○○三年我自己的那一頁時我就哭了，十四年來，我一直都提醒自己，要像十七歲的自己一樣，那麼的不認輸，我那時那麼的單純，也慶幸自己至今仍緊握著那份初心。

因此我想，現在的自己，就是二○○三年海祭最棒的紀念品吧！

用卡拉OK機練團奪冠的超狂六人組

Boxing 拳樂團　2011 年海洋大賞

來自屏東，由三對兄弟組成的排灣族搖滾樂團「Boxing（拳）」，原名 SE 樂團。

起初團員們大多是在工寮揮汗工作的工人，直到二〇一一年參加海祭，以熱情奔放的拉丁搖滾曲風及幽默真誠的演出風格，一舉擄獲評審芳心，擊敗上百組樂團勁敵奪得海洋大賞！整場訪談團員就像球隊一樣把笑哏丟來丟去，爆料連連，真是我有史以來做過最開心的一次訪談，希望以下的整理，也能將現場歡樂的氣氛傳遞出來！

2010 海洋獨立音樂大賞 -Boxing（拳）樂團

———— 後文簡稱歸納

主唱　葛西瓦——葛

主唱　好樂迪——好

吉他　阿六——六

吉他　曉明——明

貝斯　洛克斯——洛

鼓手　曉龍——龍

異口同聲時——拳

身為二〇一一年的海洋大賞團，那是你們首次參加海祭？🤘

葛：對！二〇一一年比賽是我們第一次來比海祭，我們是受到 Matzka 樂團的影響，他們先來比，因為我們都在南部表演，比賽也在南部，朋友就說北部很多比賽，

都非常厲害，所以我們就被影響到，才決定離開家鄉去闖闖看，想知道我們的音樂能

不能被人家接受。Matzka 很鼓勵我們參加這個比賽，我們人湊一湊就來參加了。參賽

那天我們搭客運上來，因為統聯……比較便宜！（全體爆笑）

六：那時火車比較貴！

葛：欸欸～現在也還是喔！（全體爆笑）

身為大賞團，為了參加海祭你們當時怎麼準備比賽？

洛：那時我們四個在北部工作，曉明他們還在南部，練團比較困難，為了參加比賽，於是我們就下定決定回到部落，把一個以前是卡拉OK的工寮改裝成練團室，閉關整整兩個禮拜。

明：我們花了兩週很密集的練習，把歌曲都重編了一次。

葛：而且雖然卡拉OK倒掉了但是機器還留著，我們就用卡拉OK機練團，那個

回聲超大的！（全體爆笑）

六：但最酷的是我們不會錄音，很多資料也不知道怎麼準備……

葛：對！當初我們要參加海洋音樂祭，老實說我們真的不知道怎麼準備，以為報名就可以參加，後來我們問朋友還有問 Matzka 資料怎麼弄，他說「就錄音啊！把自己的歌錄起來給他們！（帥）」但是我們真的不知道怎麼錄音，於是我們就上網找我們在哪裡有現場表演的影片，把影片做成 mp3 檔，所以我們 demo 裡面都有觀眾的掌聲！（笑）就想說賭了！沒辦法，我們錄了六首歌，運氣也很好就錄取複賽了。

龍：真的，別人的 demo 都很像專輯一樣的感覺！很乾淨！

好：寄出後我們就只能靜靜等待，錄取後大家就很興奮，因為進複賽了。

葛：進複賽的時候，因為看到別人的現場表演我們有嚇一跳，好像見到不一樣的世界，因為我們沒有看過現場這麼厲害的樂團。其實當下我們有點畏縮，但我們就還是聚在一起禱告，給自己力量，希望上台後能把自己最自然最放鬆的一面表現出來。

決賽時的狀況呢？

葛：決賽的時候……光是看到舞台就快漏尿了！（全體大爆笑）

六：我們第一次上這麼大的舞台，要上那個舞台還會迷路，而且不曉得我們要用哪個音箱，超！多！音！箱！的！因為我們第一次上台看到那麼多音箱，裝備都那麼棒，會一直想……到底要用哪個呢？（懊惱樣）

明：真的很怕用錯會被罵！（笑）

六：台上好幾組音箱隨便你用，但我們會怕，不知道到底我要用哪一個，我們以前表演可能一顆喇叭就把吉他貝斯全部都插進去了，真的很少分開一人一組。

參加海祭後有換樂器嗎？

葛：沒有買，是借。

六：我們是借的⋯⋯

目前還是用借的！？！？
（後來我才意會到他們以為我問比賽時的樂器）🤘

葛：後來我們有買二手的，但是借的⋯⋯還沒有還！（大笑）

拳：跟動力火車的尤秋興借的！（大爆笑）

好：可能他事情太多忘記了！（笑）

六：我是希望他忘記了啦！（全體大爆笑）

葛：怎麼可能會忘記啦！（大爆笑）

洛：但聽說我們想要去比賽，真的蠻多人幫助我們，不管秋興還是 Matzka，都給

我們很多協助。其實我們去比賽，是把它當作在看別人表演，我們真的第一次看到這

麼多不一樣的風格，還有不一樣的很酷的裝備，我覺得最棒的是在後台，我們會認識很多不一樣的樂團，可以互相聊天交流，大家也會分享很多樂器上的知識給我們，真的很棒！

葛：對我們來講這個過程是一種收穫！

好：而且參加海祭之後，可以感覺得出已經有那麼一點不一樣了，活動也比較會找我們參加。

還記得決賽最後等唱名的感覺嗎？ 🤘

好：在頒獎的時候，後台超安靜！

六：我們在後面等成績時不知道要做什麼，只好找事情做，大家就全部都在挖土！

挖挖挖就挖出一個坑了～（全體爆笑）

好：要把自己埋起來！（爆笑）

（愜意樣）

葛：大家的表情非常輕鬆！我發誓！然後都一直講「有就有，沒有就沒有啦！」

六：但是其實心裡都非常緊張，我們都不敢目視對方！（爆笑）

葛：大家都講說「哎呀～放輕鬆嘛～去玩而已啦～」（釋懷感）

好：裝得很正經但是心裡很緊張！

六：當唸到第三名沒有我們名字，我們就「啊～（繼續挖土）」越挖越深……

洛：最後聽到我們得獎真的有嚇到！

好：真的要停止呼吸了！

葛：唱名到我們，工作人員一直趕我們上台！

六：因為我們在後台一直太嗨了！我們在後台看到螢幕超嗨就先開心了，都忘記要先上台再開心！（爆笑）

洛：不只工作人員，好幾個樂團也一直叫我們上去！

葛：開心到連鞋子都忘了穿了！（全體大爆笑）

得獎有去吃慶功宴嗎？

六：沒有，當天就直接回家了，因為老闆打電話來說「欸欸欸你們已經請假兩天了喔！明天還是要來上班喔！（爆笑）」

葛：其實老闆在音樂路上很支持我們，我們為了要比賽跟他說要請一個禮拜兩個禮拜他都OK！

那有因為參賽結識了哪些樂團嗎？

好：好多耶⋯⋯這一趟下來我們認識了好幾個團，像波光折返。

葛：還有野東西。

六：太妃堂！

葛：我自己印象最深刻的就是野東西，他們的曲風是八〇年代的搖滾，在台上的表演態度讓我覺得收穫很大，在台上能把自己不爽的事情講出來，我覺得很猛！他們不是第一次來海祭，但即使以前可能被笑甚至被罵，但他們還是沒有放棄，很努力的進入了決賽。

得獎回家後家裡有幫你們慶祝嗎？🤘

葛：有！就差沒有殺豬了！（笑）有辦一些儀式，被當成英雄一樣，但是沒有像金曲獎那樣，給土地太誇張了！（爆笑）

六：有點類似辦桌。

葛：對！很像婚禮，辦了二十桌，然後還要致詞，但是被問的都不是音樂的問題！

（全體爆笑）

六：其實也蠻感動的，我們參加這個比賽，我們部落還有包遊覽車從屏東搭了

五六個小時的車上來支持我們！很謝謝大家。

海祭的哪個瞬間讓你們印象最深刻？

六：我覺得是夕陽日落的時候，那個感覺很棒。大家都坐在那邊看我們表演，氣溫也很涼爽，不像早上很熱！

葛：而且游泳的人都剛回來，還沒有穿上衣服！（全體爆笑）

好：我覺得回去唱的時候感觸很深，想到當初我們因為這個舞台而來比賽，兩年後再回來，已經不是為了比賽，而是來演出。站上去舞台時，慢慢的開始會覺得很熟悉，會看到下面的觀眾，不管他們認不認識你，也不管你有不有名，只要釋放誠意努力表演，台下的觀眾都會很熱烈的回應你！

得名後因為海祭還去了哪些地方呢？ 🤟

葛：香港藝穗會跟迷笛笛音樂節！第一次坐飛機真的印象很深刻，一直拍照！

六：手機的容量還在飛機上就拍完了！（爆笑）

葛：去香港前我們還在想説會不會遇到陳浩南、鍾麗緹或郭富城！（爆笑）

好：而且我們剛好遇到聖誕節，人超多，我們光在機場就卡了一個多小時！他們很認真在過聖誕節。

葛：後來我們去迷笛，那次阿六的效果器壞掉了！

六：因為我們的電壓跟他們不一樣，那時候彩排時我很興奮，一上台我就把插頭往排插插上～一！插！「欽～怎麼怪怪的！」因為我的效果器螢幕一下子就「揪～」的熄掉，然後變壓器還冒煙！（全體爆笑）

你們有哪些適合在福隆海灘聽的歌曲可以推薦給大家嗎？

好：其實我們的音樂都很海邊，很適合在海邊聽，尤其第二張專輯的〈我愛你Beach〉！其實會寫這首歌，是因為我們看到很多海邊的活動，大家快樂完之後常留下了很多垃圾，覺得很難過。

葛：我們想強調環保觀念，有時候我們在海邊常玩過頭了，或是喝到不行喝到吐了，我們寫這首歌是想要詮釋，其實這樣下去的話大自然會回應我們，玩樂當中也不要忘記我們對土地的愛，用有點開玩笑的方式來詮釋這個話題。

明：雖然我們用很輕鬆的曲風來講這件事情，但歌曲的內容其實是很認真的喔！

最後，你們覺得海祭最珍貴的地方在哪呢？

好：精神！

葛：追夢的人！

明：曲風很多！

六：不分音樂類型，我們都能聽到我們沒聽過的音樂、樂器！甚至是表演的方式。

葛：一連三天還能看到國外的表演，而且我們都不用花錢！（爆笑）

六：我覺得這個舞台真的非常重要，因為這個舞台是對臺灣來講，是很重要的指標性的代表！

好：就像大家講日本會想到Summer Sonic，但講到臺灣，一定就會想到海洋音樂祭啦！（熱血）

2014 重返榮耀 -Boxing（拳）樂團

蒙神保守重返舞台的文青樂團先驅

2004 海洋獨立音樂大賞 - 假死貓小便

張頡 二〇〇四年　海洋大賞得主／假死貓小便　主唱

在二〇〇〇年初，文青音樂開始萌芽，包括陳綺貞、張懸、Tizzy Bac 紛紛在海祭發跡，而當時有個樂團，在海祭決賽時以讓評審大為驚艷的表演能力以及令人印象深刻的舞台創意，一舉擊敗蘇打綠、夢露、熊寶貝等勁敵奪冠，這個樂團就是「假死

貓小便」，一組只有三個人的臺灣文青樂團先驅。但奪冠後樂團一度從音樂圈中神隱，直到在二〇一四年奪冠十年之際，才被海祭團隊重新挖出來表演。很巧合的是，和他們的海祭紀念專輯封面上的貓咪一樣，我們相約訪問的咖啡廳，座位旁正好也有一隻貓咪躺在椅子上愜意大睡，我想，也許是神在暗示他們應該要常出來表演了吧！（笑）

很多人初次看到你們的團名都很驚艷，所以我想先請妳介紹一下妳的團名吧！ 🤘

我以前的英文名字叫 Jasmine，有一天我不知道哪來的靈感，覺得「Jasmine～Jasmine～」唸起來很像「假死貓」，然後因為我們只有三個人，是個「小小band」，諧音就是「小便」，所以就想說那乾脆叫「假死貓小便／ Jasmine & the little band」好了！（大笑）

二〇〇四年是你們第一次參加海祭嗎？

其實我在二〇〇三年就已經有投過海祭，那次我的夥伴只有鼓手紅龜，成績也只上了小舞台。紅龜是獨立音樂圈蠻有經驗的老師，在當時他就已經在幫巴奈、陳建年與紀曉君打鼓，所以他願意來和我一起比賽，我覺得非常驚訝也很感動。在此之前我只是個在民歌餐廳跑唱的人，雖然唱了十幾年，但直到首次參加海祭的三年前，我才開始嘗試自己創作，作品數量也不多，大概十多首而已吧！

那時我真的很喜歡音樂，就憑著對音樂純粹的喜愛，自學自抓學會了彈吉他，而幫我寫詞的人是我很好的朋友，藝名叫「石崗青菜」，也在創作上給我很大的幫助。

因為自己真的太喜歡音樂了，音樂幾乎就是我當時的生活重心，所以即使沒有老師教，我一天還是可以瘋狂的練六小時吉他，一心只希望有一天我能將這一切努力展現出來，讓大家知道音樂有多美好，就這麼單純。

隔年，我還是抱持著好玩的心情，加上二十萬元的獎金在當時不算少，所以就一樣找紅龜當鼓手，兩個人想再去比一次。

但你們團員有三人不是嗎？ 🤟

對，鍵盤手是在我把 demo 投出後才加入的。距離決賽大約只剩兩個月時，有一天我去河岸留言，看一個叫做「康德 & the busy mind」的團，在演出時我看到這個團的鍵盤手，覺得他的 free style 很適合我們，所以表演結束後我就跑去問他說有沒有興趣加入我們去比海祭，沒想到他也覺得很有趣，所以我們就開始嘗試湊在一起練團，這個人就是我們現在的鍵盤手信華。

你們怎麼準備那次的比賽？ 🤘

我們都在桃園紅龜的家裡練團，就這樣每週跑一趟桃園練團，直到決賽前一共只練了八次，其他都靠團員之間的默契還有彼此長年演出累積的經驗補足。我跟紅龜已

經合作了一年比較有默契，但鍵盤手我們就簡直不熟到一個狀態（笑），雖然他是個性很狀況外的男生，不過很奇妙的是，我們三個還是可以處得很好，很容易溝通也不會吵架。

比賽前，我們各練各的，但是就在比賽前一天晚上發生了一件悲劇。

為了完整詮釋〈義大利麵不能亂做〉這首歌，那天，紅龜給了我一套他從在福華飯店工作的朋友那借來的廚師服，是很正式的廚師服喔！晚上我開車去上班，那套廚師服我就放在車上，沒想到下班時發現車窗被打破，廚師服竟然被偷走了，我就趕快跟紅龜講說他的廚師服被偷了，他才趕快跟他老婆借她的圍裙來穿。

我記得那時是四點開始比，但我們中午就要到後台去準備，我還記得我當時配合歌曲需求帶了兩把吉他，右手背一把左手扛一把，雖然都是木吉他，但拿起來真的很重！紅龜更可憐，剛提到的歌曲〈義大利麵不能亂做〉，除了廚師服之外，為了呈現出身處在廚房裡的感覺，爵士鼓改以一整套鍋碗瓢盆還有菜刀代替，所以他也扛了很多廚具，只有鍵盤手最輕鬆，帶著鍵盤就出發了。

還記得初次站上大舞台的感覺嗎？🤘

其實我站上大舞台時，我心裡當下覺得既緊張又尷尬，因為我們是很臨時的組合，並沒有粉絲，台下雖然站了十幾萬人，但我們唯一的一群粉絲，就是我在女子壘球隊打球的球友，加一加大概也就十幾個人而已！（笑）

而且我個人有點自閉不太會講話，當時的主持人是袁永興，一上台他就一直問我「聽說你們的廚師服被偷走了？」但我一句話都說不出來，因為我心裡一直在背歌詞，但他還是不停地發問，當下好想問他可不可以住嘴，因為我真的～真的很擔心自己會忘記歌詞！（爆笑）加上又是現場轉播，事後回想起來真的覺得丟臉死了，但很奇妙的是一唱下去，我就進入狀況了。

你們有在這場奪冠演出中安排哪些巧思嗎？🤘

嗯……我們之所以能奪冠，我想紅龜出色的音樂 sense 也貢獻了不小的力量，比賽要上四首歌，他幫我們安排了四首歌的排序，讓我們有個清楚的方向知道該如何去演這場比賽。第一首歌〈滑翔翼＋多想阿〉是兩首歌的合併；〈義大利麵不能亂做〉是很像舞台劇的表演；〈遊戲〉則是比較深沉有點搖滾感覺的歌曲，最後回到〈甦醒〉用很抒情的調調收尾。〈甦醒〉原本我們編得很像韓劇，有弦樂與合音，但是比賽現場考量到我們的人數很難呈現，所以改寫編曲，做成比較像 demo 的版本。

我們想的不是一首一首的歌曲，而是這整個二十五分鐘我們到底該怎麼演出，才能帶給觀眾不一樣的感受。

我希望能透過創作探索並呈現出音樂的極限，所以假死貓小便做出來的音樂更像是實驗音樂，並不是只有單純著重唱歌與表演技巧的樂團。那時音樂對我來說是信仰，會想在音樂上實現某種程度的理想，並且希望自己的音樂能展現某種實際的力量來回饋社會。

決賽表演結束在報獎項的時候，因為第一個報的「最佳人氣獎」不是我們，心裡便覺得大勢已去，我跟石崗青菜就在後台，一邊仰望海邊的星星，一邊安慰自己「沒關係啦……能夠進十強已經很厲害了……」

放棄得也太快了吧！（笑）👊

哈哈！因為那時我們自己心裡投票是覺得蘇打綠會得冠軍，所以後來過幾分鐘，當主持人宣布「評審團大獎，蘇打綠！」的時候，我們就在後台驚呼「蛤？那第一名是誰啊？」很緊張也很納悶，想說奇怪，第一名不是青峰，那第一名會是誰？當我們還在七嘴八舌納悶誰誰誰可能是第一名的時候，台上已經喊了兩次「假死貓小便」，我們完全都沒有意識到正在喊我們的團名！（爆笑）

得獎前後的生活有哪些改變呢？👇

我們當初就是為了比賽所以才組了這個團，連團名都是為了比賽組團時才取的。

原本打算得獎後就要解散，但上天的安排很奇特，我們之後陸續就有了些邀約，而且

這些邀約差不多為期一年，所以為了這些邀約我們就不能散團了。（笑）

海祭之後我們受邀去了很多地方，例如烏來的秋虎祭、高雄的衛武營、台中新光三越等地，因為至少得再表演一年，所以後來紅龜就有個念頭覺得我們應該發張作品，這樣在現場演出時也有東西可以發，於是我們拿了在海祭比賽的四首歌，還有我們在女巫店演出的錄音中挑出來比較有代表性的歌曲，做成這張《奔向海洋》紀念專輯。

聽說妳在海祭後從音樂圈幾乎消失了，這些日子發生了什麼事嗎？ 👆

我在二〇〇八年進了教會，生命也找到了寄託，所以原本對音樂的熱情就變成了人生的第二順位，也因此到二〇一三年之間我幾乎沒有任何表演，真的拋下了一切，很專心的投身在教會的事奉裡面。直到二〇一四年才又被海洋音樂祭挖出來，我真的想都沒想過，時隔十年，竟然還可以再次回到主舞台上。

那時是怎麼把大家找回來表演的呢？ 🤘

一開始是八十八顆芭樂籽的阿強和主辦透過臉書留言給我，告訴我說海祭有個主題叫「come back stage」，想邀請我們做十週年回歸表演，我才又去聯絡紅龜與信華。

那時紅龜已經在學校當老師了，因為在這段時間他有受傷，所以無法再打爵士鼓，只能打手鼓，生活重心也放在教職上；鍵盤手則是跑去竹科當類似作業員的工作，但大家都很願意再來一次海祭之旅，所以我們又像以前一樣去紅龜家練團，然後就上台了。

重新回到海祭舞台的感覺，
跟當年的自己相比有什麼不同的地方嗎？ 🤘

坦白說，過了這麼久，即使是自己的作品，彈起來感覺都非常生疏。我幾乎已經

五年沒有上過舞台，只有非常偶爾……平均一年半在女巫店演出一次，希望讓歌迷不要感到失落。這次重返舞台時，我的內心其實很緊張，以前我常被誇獎很會使用麥克風，但這次上台發現自己已經遺忘了那個感覺，剛開始時抓不到距離所以聲音一直飄走，信華則是比我還緊張，反而是紅龜的狀況最好。

而且這次的演出因為颱風來襲延期一週，時間改到週一，所以我有些朋友不能來，粉絲瞬間少了一半，我們原本內心已經集好的氣，也好像因此突然洩掉了一大部分！（笑）

我在專輯裡有寫了一段話，可以跟大家分享：

「一個簡單的念頭，相信自己的音樂，於是那一年我們一起奔向海洋……」

和十多年前相比，那時的我為了個理想，初生之犢不畏虎，一心只想往前衝，心裡只想證明自己做得到，我很享受那樣的感覺；這次則是體會到身為「海洋大賞」得主的自己在這舞台上有點責任感，但心情反而多了一份感恩，也希望能好好把握這一次的演出，讓大家感受到上帝的愛，我是個性很害羞的人，但如果能有一份信念讓我有勇氣重返舞台，在這麼多人面前演出，我想這也是上帝賜與我的力量吧！

從未說出口的海祭大事

文/武曉蓉

二〇一四年，找來了搖控直升機進行空拍記錄，原本只是留存活動資料，但是看著一段段從白天到黑夜，從沙灘到海洋，俯視的角度，我這個大嬸和這片福隆沙灘延續了十年的情感，在活動中每天要走上三遍沙灘的我，駐足在人群之中，看著舞台上的樂團引領著觀眾一起揮舞著雙手，在全場嗨翻的氛圍之中，人群中的我已泛紅眼眶感動不已。

那一年，他們十七歲……

血液流著年少的狂熱，創作不張狂的音樂

誓死維護那個不被這社會正視的「地下樂團」

那微弱而隨時像要熄滅的音樂火苗

站在這個擁有炙熱陽光、海洋氣息的土地上

嘶吼著屬於青春的吶喊

與天地抗衡，無數個從頭來過

海洋音樂祭從二〇〇〇年起開始（活動催生人物是角頭音樂的老闆張四三和當時台北縣政府新聞室主任廖志堅），讓當時的地下樂團有發聲的舞台。今年已是第十九年了。

十七歲的狂熱，進入壯年，畢業了，團散了，上班了，當爸了……但是熱血的回憶依舊，仍然聽著脫拉庫、董事長、四分衛、刺客、八十八顆芭樂籽、1976……

這片沙灘上，乘載著太多美好的音符與記憶，靜謐深夜裡看似平靜的大海，卻有著巨大的力量。第一次處理颱風狀況是在二〇一三年，海祭第十四回期間恰逢蘇

力颱風襲臺，原規劃的活動期程7／10～7／14，在7／10首日由台灣「五月天」壓軸演出完成之後，不得不暫時畫下句點，衡量氣象預報及現場風雨情勢之後，決定將其餘四天之表演節目順延至7／19～7／22日演出。

第一天演出之後避颱計畫啟動，連夜撤台將器材放置到安全地點，一百多個流動廁所綁在一起、發電機、舞台器材也堆放在一起，附近的昭惠廟停車場、福隆國小，成為海祭避颱計畫的大倉庫，歷經三十六小時終於撤離完畢，待颱風過後，整地、搭台……一切再從頭來過。

隔年，二○一四年活動前又遇颱風，居然連著二年都碰到，所幸非直撲台灣，是擦邊型颱風，活動前一天風和日麗，大家在烈日下努力地趕工迎接明日的開唱，過了下午二點，後台通知海浪離舞台越來越近，而且海浪的拉力特強，像是飢餓的狼，急著要吞噬舞台，趕到後台去，當地的里長、海巡署人員、懂海象的人大家在討論著，颱風是沒有登陸台灣，但是受環流影響又碰上大滿潮……，工作人員忙進忙出搶救著器材，天呀！海水已經浸濕了物資帳裡的紙箱了，贊助商明天要做活動的七顆西瓜也都飄到海上了！音響工程人員跑來跟我說要把大喇叭卸下來，因為海水已掏空左側的沙灘，雖然舞台下有著鐵板，但是怕地基不穩舞台傾斜，所以不只

喇叭、下午才設定好的燈光、還有舞台屋頂都要卸下，這些事就發生在阿國老闆救

山貓的同一個當下……

已經下午三點了，器材通通拆下來明天怎麼來得及裝回去演出？心中即使再焦

急也只能眼巴巴的看著浪打上來又下去，舞台旁的沙越來越少，後台的器材的箱

子有的都浮起來了……又是一個糾結，打電話跟國君局長報告現場的慘況，局長說：

「妳在現場，妳比我清楚狀況，妳怎麼說？」

「延後一天。」我堅定的回答。（但是我心裡真的沒把握延後一天，可以來得

及恢復演出，因為海水還正在繼續掏空著）

局長沉默了三秒鐘，他回答：「好！」他向市長報告，下午四點發佈延後一天

辦理活動的新聞跑馬。

掛上電話，雖然我心中沒十足的把握今晚一定會退潮，但是衝著這麼信任工作

夥伴的局長，明天說什麼一定也要拚出來。工作人員忙著卸器材、撤通告、改通告、

救物資，忙到晚上十一點多，大家都灰頭土臉、飢腸轆轆的一邊吃著小7麵包，一

邊開著硬體大會，每一個區塊報告目前撤除狀況與明天幾點可以裝置完備，無論如

何明晚八點必須準時交台測試視訊燈光。

回到民宿，忐忑的心情還是沒停下來，雖然我已不能做什麼，但還是要回現場看才能安心，凌晨四點開著車回到後台，退潮了，海浪已經離很遠很遠了，第一次這麼⋯⋯早，站在無人的海灘上，遙望舞台正前方的東興宮，心中默默的謝謝守護海洋的媽祖，早上五點工作人員就可以照計畫的重返現場趕進度了。

颱風是每年進入七月之後所要關注的大課題，也是辦理戶外活動的大挑戰，尤其是在海邊在沙灘上，颱風有動向可循，可以事先研擬計畫，「人禍」可就需要一顆強心臟來應對了。

二〇一五年六月二十七日，八仙樂園發生慘重的塵爆事件，許多參加活動的年輕男女，還在面臨燒燙傷後遺症的痛楚，社會呈現一片感傷的低沈，而七月份本將迎來海祭的盛夏搖滾，在這個節骨眼怎麼打活動宣傳？怎麼搖滾的起來？經過幾日的密集開會，決定停辦二〇一五年的海祭，已經辦了一半的活動內容（海洋獨立音樂大賞十強決選團已選出）順延一年。

因為是無可奈何的事件，大家都有同理心的感受，所有已簽約的國內外表演樂團也都願意在隔年再履約，但是還是留下了唯一的遺憾⋯⋯

二〇一五年，國際樂團邀約了韓國 Broken Valentine 樂團，樂團主唱 Van 很開

心的計畫來海祭表演的期間，將帶著老婆小孩一起來玩，卻碰到了塵爆停辦，既然原訂計畫是個海灘假期，所以主唱就利用這個意外的演出空檔，帶著家人另選一個國外海灘去渡假，遺憾的事情發生了，八月四日經紀公司通知我們，主唱在國外的海邊溺斃，所以明年來不了，要換個樂團履約，海祭也成為他永遠的遺憾了⋯⋯

堅持著勇氣與夢想 🤘

經過這些年，我明白不是有片空地就可以盡情開唱，不是有片沙灘就是海洋音樂祭，海祭之所以是海祭，是因為它有著深層的底蘊與海洋精神所產生的能量，裝載著臺灣熱血青年滿滿的勇氣與夢想。

我記得海祭最美好的事，是二〇一四年 Come Back Stage 那一天的主題，這個想法是想把歷年獲得海洋大賞的樂團全部邀回來，主題確定了，了解一下現況，要突破的問題又來了，有的已經散團，有的樂團重組，已不復當年的原班人馬，怎麼

協調才不會讓大家心裡不舒服不舒服？還有找不到「假死貓小便」怎麼辦？只要缺一團，這個主題就會失去意義，通告人員從FB開始大海撈針，找尋主唱張頡。等候一段時間終於有所進展，找到了主唱，但是他們已經各自有發展，要重返舞台表演有困難。

我跟工作人員說，不要放棄，這是件好事也是對的事，只要堅持去做就會有好的成果，辛苦的通告人員費盡心力，終於完成了這個使命，在表演的當天中午，在飯店一隅，傳來非洲鼓和吉他的聲音，我走過去看到有三個人在用心討論著，我不認識他們但直覺反應他們就是假死貓小便，他們也不知道我是誰（我沒戴工作證），湊過去滿心歡喜的對他們說：「謝謝你們願意回來」，主唱張頡回應我：「謝謝你們邀請我們來，讓我們發現心中的火苗未熄滅。」

轉身步出飯店大門的我吞嚥了口水鼻頭酸酸，開心湧上心頭。對我而言，那一晚的表演內容，是幾年來海祭最難忘的片段，一團一團接力的唱著，後台比前台還熱鬧，像是開著同學會，MATZKA那年還腳裹著紗布來表演，最後一曲在後台的大家都到台上去跳了，興高采烈的唱著跳著，是這些原創音樂，開創了這片海灘的精彩。

活動結束後煙火

上：2016 - 海洋獨立音樂大賞 - 青春大衛／下：海洋大賞等待宣布的時刻

上：2010 海洋獨立音樂大賞 - 皇后皮箱／下：2012 海洋獨立音樂大賞 - 隨性樂團

上：2014 重返榮耀，歷屆海洋大賞得主大家一起上台唱跳。下：今夜我最嗨

上：嗨翻的群眾與辣妹／中：2016 評審團大獎 - The Roadside Inn
下：2016 - 大舞台人潮實況

上：2016 - 日本團 AKi ／下：2016 - 摩洛哥 Mehdi Nassouli

上：2011 魅力幫表演／中：音樂無國界大家一起跳舞／下：2016 - 愛爾蘭 Hogan

上：一起搖滾吧／中：海祭限定沙坑觀眾席／下：2016 - Mystical Mirage 樂團

上：蘇打綠重返小舞台彩虹橋前留影
下：2016 蘇打綠重返小舞台表演

上：2016 董事長樂團表演／中：2014 滅火器樂團表演／下：五月天阿信帶動

來自地球另一端的感動！

Mehdi Nassouli 摩洛哥

我要來談談我在臺灣海洋音樂祭的心得：在臺灣的海洋音樂祭表演是個非常美好的經驗，我非常非常開心能夠到那裡去、我在那裡碰到了來自世界各地的音樂人，這是一個很大的榮幸。

我十分希望能夠再次回到海祭，我想它應該是在我人生中去過最棒的音樂祭了，

人很多、氣氛很棒，在那裡每個人都很開心；對許多人來說他們是第一次聽到像我

這種音樂——來自摩洛哥的音樂，不過正所謂音樂無國界，我是如此深信，我從摩

洛哥來，和臺灣隔著遙遠的距離，但大家仍然和我一起唱著歌、感受我的音樂，分

享對音樂的同一份愛與那同一顆熱忱的心。

非常感謝海洋音樂季，one love！

來自摩洛哥的 Mehdi Nassouli

Hogan 愛爾蘭

Mark：我們來自一個叫 Hogan 的樂團，在二○一六年臺灣貢寮的海洋音樂季表

演過……，這是我所參與過最棒的音樂祭經驗之一。我們很期待這個音樂祭，在去

之前我們還去 google，找到一些讓人還螢驚艷的照片，好像螢棒的感覺，一直到我們去到了那裡，竟然還有一些額外的小確幸，就是在站在台上看出去的風景～有山、有海、還有海灘、熱情的觀眾⋯⋯，那景象真的是很難以置信⋯⋯我的意思是說，因為我們在愛爾蘭這邊，沒有一個音樂祭是像那樣的，甚至老實講我想不到這世界上有任何一個音樂祭是像海祭這樣。

Stephen：絕對沒有！而且喔還有連燈光也很棒，因為我們晚上又再回到場地看臺灣的樂團表演，看到燈打在這些景物旁邊好像又更有一番風味，就覺得這邊白天和晚上都非常宜人。

Mark：它算是呃⋯⋯我不知道其他人怎麼想，但對我來說海祭應該是我所演過所有的音樂祭或是活動中最棒的一個，地點絕佳、規劃完善，那邊的人都很好而且後台也很棒、食物讓人讚不絕口，它應該是我看過人家做過最專業的活動之一了⋯⋯。

Steven：對啊他們真的仔細到一個程度，像是我們本來自己帶了器材要用的導線和一些東西，然後就有工作人員直接拿無線系統過來給我們用，就為了讓我們能夠自在的在台上跑來跑去⋯他們注重這種小小小細節的態度，整個讓人覺得又更加分。

Mark：所以呢，我們很有多謝謝想要說，感謝你們邀請我們過去演出，對我來說是永遠難忘的回憶⋯

來自愛爾蘭 Hogan 樂團的 Mark 與 Stephen

上：2016 世界搖滾來讀聲，國外樂團交流表演／下：2016 摩洛哥 Mehdi Nassouli

上：2016- 楚歌樂隊
下：2016 - 韓國 Victim Mentality

Part 4

海祭不只是海祭

竭盡所能，
我要讓樂團因為海祭被更多人看見！

琪姊　媒體宣傳

翻開獨立音樂人的年度行事曆，每年三月初，團員間就會開始準備要去參加海祭比賽的歌曲，以便及早做好初賽投件準備；到了五月，獨立媒體、報章雜誌、網路、電視上就會開始陸續出現海洋音樂祭的新聞，從開跑記者會為出發點，緊接著複賽、

沒有人肯定你時，你必須先肯定自己 🤟

海洋音樂祭於二〇〇〇年由角頭音樂攜手新北市政府首度創辦，直到二〇〇九年琪姊才首度接觸到海祭，負責舞台區的工作，隔年才開始負責活動的媒體宣傳。

身處輿論壓力最前線，肩負好幾年由角頭、民視等公司打造出的海祭口碑，回憶第一次做海祭，琪姊形容這是人生辦過內心最煎熬的一次活動：「我第一年做海祭是在二〇〇九年的第十屆海祭，那次的主題是《搖滾十代》，真的是很困難的一年。一方面我們剛接手一個全新而且陌生的活動，另一方面，前面幾年都是角頭，所以標到案子的時候被批評得很慘，無論網路還是現實世界，來自獨立音樂圈的輿論聲浪不斷質疑我們，覺得我們不懂獨立音樂，憑什麼做海洋音樂祭？有些參賽樂團甚至有點變

決賽樂團與表演卡司陣容陸續出爐，直到活動前不斷推播炒熱搖滾氛圍，脈絡繁複的媒體行銷工作全由琪姊一手包辦。

相的不配合。所以剛開始時內心很掙扎，為此也問過很多玩獨立樂團的朋友，想了解大家的想法，但得到的回答通常都很負面。」

「後來自己沈澱很久，覺得如果想做好媒體宣傳的工作，自己就不能再帶著這樣負面的想法走下去。所以我不再去想自己有沒有資格做這件事，身為媒體宣傳，我得要想辦法讓海祭被更多人知道，特別是海洋獨立音樂大賞，這也是三天活動中我最在乎的一天，因為我真心希望每個懷抱夢想的樂團都能被看見。」

「既然沒有人肯定我們，至少我們要先給自己肯定。所以我期許自己回歸初衷，我想讓樂團可以不用費力的宣傳自己，他們只管做好音樂，宣傳的工作就放心交給我吧！」這是她鼓勵自己跨出的第一步。

「那年剛好有我很喜歡的日本樂團『風味堂』，第一年因為承受很大的壓力，聽到主唱迎著海風一邊彈琴一邊唱歌，聽著聽著，我不知不覺的就哭出來，那個瞬間真的很舒服，也許不知不覺內心就被釋放了吧！（笑）海風輕拂在身上，浪潮在身後隨著音樂節奏湧動，這是海祭最有魅力也最獨特的地方，而這樣舒適放鬆的環境，我想也只有海洋音樂祭辦得到吧！後來我走上瞭望區，在那裡可以看到下面的觀眾，當我看到下面來看表演的人也都跟我一樣很開心的沈浸在音樂裡，我才釋懷，覺得自己獲

得了繼續努力的力量！」

才沒有這回事咧！在海灘工作真的一點都不爽啦！

每到活動前兩個月，琪姐形容這是她在海祭最忙碌的時刻：「我的工作在整個流程中是前鋒的角色，因為海祭是標案，確認得標之後我就要開始安排媒體宣傳工作。媒體宣傳分很多階段，例如會前賽、記者會、網路訊息鋪送……等，活動當天因為會有很多媒體前來採訪，所以我也無法閒著。雖然我的朋友們都覺得這個活動辦在海邊，能穿夾腳拖被陽光和沙灘擁抱，感覺一定很爽！但我要大聲說：『錯了～才沒有這回事咧！（爆笑）』」

「大部分人只看到傍晚四點到晚上十一點活動運作時的海祭，沒有看到其他時間工作人員的付出。我活動期間的固定行程，每天早上八點半到舞台上工，一路忙到晚上十二點還得回飯店開隔天的會，接著準備隔天的資料，大約兩點半躺平，第二天再

八點半報導，就這樣重複再重複，直到活動結束……」

除了媒體工作外，琪姐有空也會支援她熟悉的舞台組。舞台組負責台上與台下的各種狀況應變，舞台上從彩排到表演結束會喧囂長達一整天，海祭現場很熱，台下不管觀眾玩嗨了或喝開了，都會有突發狀況，舞台組都必須一直處於備戰狀態。

切換成舞台組狀態的時候，琪姐大部分時間都在與台上的主持人溝通。她很佩服海祭每一位主持人，覺得他們每個人心臟都很強，因為下面觀眾常常都喝ㄅㄧㄤ了，有時候曲風講錯觀眾還會回嗆，如果是比較沒經驗的主持人可能會愣住，但海祭的主持人每個都經驗老到，遇到這種狀況主持人通常會嗆回去，所以常常會看到台上台下互嗆笑鬧的情況。

琪姐笑說：「這個狀況很可愛，主持人有點像在國中當老師，如果妳表現很膽怯，下面的同學會欺負妳喔！（笑）」

除了獨立樂團，我也想給獨立音樂媒體更多空間

從二〇〇九年「搖滾十代」起至今，她也即將迎向自己的海祭十年，期間她看過太多樂團不怕失敗每年都來挑戰，獲獎後也很努力延續創作生命，對他們來說，征服海祭是很重要的人生目標，但走過艷陽下的海祭，他們還有更炙熱的現實與人生要面對。

琪姐：「二〇一四年我們找了馬達加斯加的世界音樂演奏者Kilema，因為他的風格沒有非常搖滾，演奏也很多打擊樂器，表演前我原本擔心大家會睡著，但我很驚訝觀眾給他們很高的迴響，在他們每一首歌結束時都奉送很大的掌聲，非常熱情。後來二〇一六年我個人很愛的青春大衛擠進十強，那時我們有辦全臺走唱活動，青春大衛安排到的地點在台東。表演完大概十點多，已經很晚了，但他們沒有選擇住在臺東，而是坐夜車回臺北，雖然樂團笑說到臺北就有捷運可以搭了，但當下我心裡很不捨，因為我知道他們是有預算考量的。」

入圍三年才獲得評審團大獎的「丁丁與西西」也讓琪姐印象很深刻：「那時看到丁丁與西西得獎真的很想擁抱他們。獨立音樂真的太難謀生，雖然這些團的作品很優秀，辨識度也很高，還是會感慨如果沒有優秀的公司幫助他們宣傳，再好的樂團似乎都很難闖出一片天。」

2016 海祭前期十強宣傳記者會

為了想幫獨立樂團多爭取曝光，近年海祭除了主流媒體，也與獨立音樂媒體密切合作，提供給大小眾媒體的資料琪姐也會事先做好比重分配：「在海祭我們每次給記者的資料，獨立樂團都佔有非常大的比重。三天活動的表演團體，內容可以分成大眾與小眾性質的表演團體，雖然獨立樂團通常不受主流媒體青睞很難搶到曝光版面，但在獨立音樂媒體我們可以多給他們一些篇幅，目前獨立音樂媒體我們跟樂手巢、STREETVOICE 都有建立合作關係，希望彼此能共同努力，讓優秀的獨立樂團被看見。」

「很多人不懂獨立音樂，會先入為主以為海祭是個『沒那麼乾淨』的音樂祭（指毒品），所以宣傳的時候我們就會將活動導向大眾，不會讓他過於獨立。現在的海祭像個溝通平台，希望大眾都能透過我們的宣傳方式重新認識獨立音樂與創作樂團，讓更多的人願意來海祭，聽聽這些樂團用心創作的音樂，我的使命就完成了！」

以華麗舞台設計
為樂迷留下美好回憶

Can 哥　平面、舞台設計

每年海洋音樂祭除了參賽樂團之外，由團隊首席舞台設計師 Can 哥一手操刀設計的海祭主舞台，搶眼壯觀的高調造型，幾乎已成為每位海祭迷腦海中的另類記憶點。

巨大舞台誕生前的設計工事

習慣用畫面說話的 Can 哥，短髮膚色黝黑，還留著一點點頗有型的鬍子，是個有點台式浪子形象的設計師，雖然剛開始訪談時意外的有點不太容易聊起來（竊笑），但是幸好他手邊隨時都有電腦，畫面一打開，他的話匣子也跟著被打開了。

Can 哥原本從事電視台電視節目佈景設計，但因為一直很想做些比較創新的設計，因此後來他決定自己出來成立工作室，也才開始接觸海洋音樂祭。

「做海祭前，我的工作主要以節目佈景設計為主。接下海祭的案子後，為了配合標規與時間需求，漸漸的從平面到舞台設計幾乎都是我一手包辦了。除了既定的節目單、火車站看板、邀請卡，中途還有可能因為合作或宣傳需求插件報紙稿、雜誌稿，無論數量與壓力都超大，有時候會做到心裡起賭爛！（爆笑）」

海祭的主舞台並非憑空想像出來，Can 哥說從發想題材到設計完成，大概會需要兩個月的時間：「團隊通常會花一個月的時間思考主題，然後我再花一個月的時間設計成品。一開始要以主題精神為核心去構思『主視覺』，主視覺出來之後才能套在所

有文宣上面，包括舞台也是要照著主題的精神去想像它的型態。」

台味十足的 Can 哥，理所當然的成為了董事長樂團的歌迷，他說只要有董事長樂團的演出他幾乎都會到，而他們的作品自然也放入了他創作時的必聽歌單：「董事長樂團的歌我我幾乎全部都很愛聽，覺得很嗨！特別是最近這張《祭》，專輯設計是蕭青陽做的，我很喜歡。我很愛他們的〈愛我你會死〉，畫的時候都會聽他們的歌，一邊聽歌一邊想像燈光音響以及舞台效果，整個很有感覺。說真的，歌曲對我的創作影響蠻大的，所以我喜歡畫圖時把音樂開很大聲，如果聽太沈悶的音樂反而會畫不出來！（笑）」

通常在設計文宣的時候，Can 哥已同步著手在設計舞台了：「首先我會先構思舞台亮點，舞台亮點很重要喔！以往我們會結合音樂祭的主題，例如前幾屆都朝海洋生物去構思，我做過海馬、鯊魚、水母……等造型，但後來覺得有點乏了，所以就開始朝次文化的主題……例如刺青圖騰，或放兩把電吉他在舞台設計中強化樂團演出的感覺。」

「但要讓大家聚焦在舞台上，必須再強化燈光與景片（木板材質的舞台裝飾）。以往海祭的舞台風格都比較單純，只有鐵架，中間加一個螢幕，在風大的海邊是非常穩當的設計，但為了增加樂團演出的可看性，我還會再調整設計，在屋頂、舞台兩側加上裝飾與特效燈，讓視覺感受更豐富。」

沒有機會登場的海祭舞台遺珠

為了設計出辨識度高、令人印象深刻的海祭舞台，Can 哥參考過海內外許多大型音樂祭或大型電音派對的舞台設計，他的舞台巔峰之作出現在去年的海祭提案中，但很可惜最後沒有機會派上用場：「畢竟海祭是臺灣最有指標性的音樂祭，我覺得必須要以相對的高度去規劃設計。我自己最喜歡二〇一三年的設計，雖然結構簡單，卻能呈現很棒的氣勢。但是去年我設計的舞台更厲害，應該是史上規模最大、視覺效果最豪華也最不惜成本的一次，我提出了兩個版本，一款是以紫色的展翅貓頭鷹作為主視覺，我把舞台景片高度做高大概快一倍，氣勢非常強；另一款則是以『海盜尋寶』作為發想，非常華麗，這組整個打破以往的傳統，有許多鏽鐵、齒輪的設計，很有中世紀海洋探險的味道，但很可惜這個案最後沒有中選。」

去年很多景片的設計雖然很豪華，但以海祭的環境來說還是有其風險性，所以今年 Can 哥說他的設計重點將改放在舞台燈上，雖然很感慨落選的作品只能隨風而逝，他仍一邊跟我分享他超驚人的舞台設計圖，一邊感性講解他的大作：「我畫出來的台

上：未實現的美術設計／中：未實現的海祭大舞台
下：未實現的海祭貓頭鷹舞台

子，跟搭出來的相似度大概99％，幾乎是一樣的了，但現場演出時，燈光音響一起出來，還是會覺得很感動。每次驗收就是我最期待的時刻，驗收完畢之後我就會在現場開喝，享受自己畫的舞台，至於剩下的一切得失，就交給設計出來的舞台幫我說話吧！

（帥）」

從硬體工程到緊急應變，
無所不能的沙灘「管」長

阿國老闆

硬體工班

阿國老闆，團隊稱他為「國哥」，國哥講話聲音豪爽宏亮，黝黑的手肘外側因為工作曬傷，泛著一層微白的脫皮。他率領工班，從事海祭硬體執行工作 18 年，一手包辦現場水電、空調、舞台結構、現場機電甚至緊急應變，是被團隊尊為「沙灘『管』長」的重要人物。

大潮來襲！老山貓驚魂記 ☞

國哥的硬體團隊海祭史可以追溯到二〇〇一年海祭草創時，期間經歷多次颱風來襲，但只有二〇一四年「浣熊颱風」讓他最為難忘。

「原本我們都覺得颱風已經走了，應該沒什麼好擔心的，但萬萬沒想到外圍環流的威力這麼驚人。大潮來襲時，海浪一波一波沖上來，第一波沖到舞台三分之一的地方，第二波沖到超過一半的舞台，第三波就衝到後台大門，只花了十分鐘的時間潮水就覆蓋了場地，連發電機都泡在水裡。」

海灘工作無法使用一般車輛，只有山貓車能跑全場，工作前為了在海邊工作方便，國哥和銓閔舞台借來的那台老山貓，就偏偏在淹大水的這個時刻在舞台後面拋錨了。

「欸老闆～那個山貓不知道為什麼壞掉了開不動了……」

「靠北啊！現在這邊在淹大水那邊山貓擱歹去，帳篷被沖翻掉，水管又被拉斷去。」

他一邊扮演傻氣員工與爆氣老闆間的傳神對話，一邊激動的用國台語幹譙來重現現場畫面：「彼時陣大家都跑了，但我們做硬體的不能脫逃，我底海邊東奔西跑搶救物資，老山貓故障我真正強要昏去。」

國哥說，海祭現場只有山貓能跑全場，萬一那台山貓耍脾氣，全場都要去拜它了，「那台老山貓是我跟別人租的，這個壓力比我用自己的東西的壓力還大，檢查的時陣，浪也柱好沖來，我一個人跟老山貓一起被水困住，其實現場有點危急，因為萬一浪高淹過它，這台山貓就永遠下課了……」

他一邊回憶，一邊強調「雖然山貓很老，也沒租多少錢，可是我必須對它負責，這是我們硬體人員做事必要的態度。」幸好國哥是硬體專業能自己維修，他踩在浪花裡一邊看周圍浪況一邊檢查油路，趕在浪升高之前把山貓修好，匆匆地開去高地避難。

硬體工班——活動的無名英雄 🤘

以前玩樂團常聽到業界前輩分享，硬體人員是整個音樂產業最操的工作，但直到聽了國哥的故事，才看見這個行業隱藏在舞台後充滿汗水與卑微的一面。

「海洋音樂祭的現場，絕對是全臺灣做硬體最硬的場地。沙灘地形不但難以行駛交通工具，還缺少遮陰的地方，夏天的高溫烈日在沙地上反光，吹出的海風異常悶熱，人非常容易中暑。日出至八點後，沙灘就開始急速升溫，物品在烈日曝曬下約十點就能提升到無法握住的高溫，部分鐵製物品的溫度甚至會高到可以煎蛋。」

為了避開中午的高溫，工班改從六點鐘天亮就上工，但早上十點就必須暫停並休息，如果想搶進度多做一小時到十一點，全體工班就會承受不住而中暑。為了讓自己的工班能在這麼惡劣的環境下盡量保持最佳狀態，國哥為他們設置了備有水源的冷氣房，工班可以在那邊烤肉用餐，放鬆到下午兩點再繼續做到傍晚收工。

但即便如此安排，海灘的環境對工人來說仍相當嚴峻。

海祭氣派的大舞台受限沙灘環境，都是純手工打造。開工時大舞台的鷹架加上

舞台板，總重約七十、八十頓重量的鐵件，會透過四台板車拉來現場，再由工人頂著高溫，拿著那些燒滾滾的沈重鐵架，從兩米高度開始搭起，然後四米、六米、八米，一根一根靠人工傳上去固定，工人一天平均待在鷹架上的時間大約六小時，太陽曬，鐵又燙，沙灘還會反射刺眼陽光，仔細想想，這真的不是人做的工作。

但這些人為什麼待得住？國哥說，不得不感慨這是社會的悲哀。

「在海祭搭台的工人，有許多是臨時工，這些工人幾乎全部都是沒有家庭、有不良習慣、在外流浪的邊緣人，裡面甚至還有通緝犯。他們生活在社會最底層，在臨時工公司求得一點庇護，即使十個八個住在一起，環境也很髒亂，但至少他們還有地方可以安身。

你們可以在各地的音樂活動上看到他們的身影，這些底層小人物，卑微的在某種層面上，燃燒自己的生命奉獻給大小活動，他們大多不是大眾心裡想的那種很壞的人，只是個性與想法太單純又遇錯了人走錯了路。「我自己也是十六歲就出社會打滾，很能了解他們的心情。」阿國老闆淡淡地說道。

抱持著能救一個是一個的心情，現在國哥的公司裡，有許多從臨時工轉正職的人，每個人都有一段自己的故事，每個人都可以是一部悲劇電影的主角。

我們都是海祭的候鳥 🤘

訪談時，按照我事先提出的隨性訪綱，其中一項是「以你的領域來說，在海祭工作有哪些有別於其他活動的獨到之處？」意外的，總是操著大哥氣口的他，竟以非常文青風格的方式回答我。

他說，「我在海祭工作的獨到之處，就是我做硬體的『態度』，就像我堅持要修好山貓車一樣。但是我對所有的工作都抱持一樣認真的心情，並不是因為是『海祭』才特別想把工作做好，對海祭我有在態度之外的情感，就是我與這些有各種專長的沙灘夥伴們的革命情感。」十幾年來，海祭已經是國哥人生過程中珍貴的一個片段，所以不管案子有多難做，國哥每年仍會保留這個時段來參與海祭的工作。

「海祭將我們人生的『善緣』集結在一起，而我們就是海祭的候鳥，每一年都會返鄉會會彼此。」

黝黑壯碩的國哥，用一種青峰式的口吻繼續分享。

「我們都是都市人，平常住在人口密度這麼高的地方，思維與心胸都會變得越

來越狹隘，只有到了海邊，面對天空與沙灘，內心才能變得澄淨，這是我對於自己心境轉變的體會，也是海祭帶給我與其他活動感受最不同的地方。」

你們耳中的噪音，是我覺得最美妙的音樂

有鑒於之前的老山貓驚魂記，國哥自己買了新的山貓，他在貢寮沙灘上開來開去，笑稱像是「沙灘 taxi」。

雖然參與海祭多年，他對海祭的表演其實沒有太多印象，比起搖滾樂，他更享受低沈的山貓引擎重低音搭配海浪的聲音。

「我會在舞台前停留都是為了確認聲音，並確保硬體全面保持在最佳狀態。」

為了維持全場最舒適的觀賞狀態，硬體人員必須隨時關注現場狀況，他常常人在後場處理事情，突然現場沒了聲音，心裡馬上就會浮現很多狀況：麥克風是不是沒電了？音響線材或喇叭出狀況？還是供電系統出問題了？衝去前台確認，才發現還好

是樂團在跟歌迷做互動。（鬆一口氣）

「當民眾全都開心的沈醉在音樂中的時候，就是我們精神最緊繃的戰備時刻，心境上真的無法轉換成能欣賞音樂的狀態。相較之下，所有機械都正常運轉的噪音，也許一般人聽起來會覺得吵雜難以忍受，但對我們硬體工班來說，這些穩重規律的重低音，真的就是世上最美妙的音樂了！」

上：帳篷搭設施工／中：舞台搭設
下：颱風過後整地

包山又包海　活動大總管

宇哥　總務

每年海祭進入執行期，宇哥總是跑在所有人最前面，為所有工作人員打點地方人事地物大小瑣事，他的大腦隨時都在高速運轉，工作項目包山包海，萬事親力親為，若稱他為「活動大總管」真是一點都不為過。

用態度一決勝負吧！ 🤘

翻開海祭的結案，散佈在整個貢寮鄉的硬體施作項目琳瑯滿目。在活動現場滾燙的沙灘上，有水有電的一百六十個攤位在非常有限的時間內從沙灘上突然冒出；貢寮鄉外圍道路上，設置有綿延十幾公里長的旗幟，營造出整個地區的音樂祭氛圍；大大小小的省道鄉道路邊及路口，成千上百件各式插旗、搭棚、指標及指標製作物在豔陽下位遊客指路，無論位置、高度、指向都絕對精準無誤，即使遇到道路拓寬或地貌變更，也都有最佳調整方案加以應變，這一切的工作必須倚賴強大的溝通能力、執行力，以及里長鄉民們的大力合作才有辦法達成。

而這些大小事情都由宇哥一肩扛起，比起「沙灘管長」國哥，宇哥要管理的範圍就更遼闊了。

「我與國哥是不同的角色。國哥負責硬體，他是工程統籌，承接我們所有硬體的部分；我負責軟體，代表公司扮演大管家的角色，從大到小任何方面食衣住行任何瑣事我都要事先安排準備好，並且負責解決國哥現場工作時會遇到的問題。例如國哥說

要接自來水，我就要先去幫他談好現場狀況，線要怎麼接？管子怎麼走？什麼時候可以做？跟誰聯絡？這些我都是先處理好，提供他單純的施工環境，以減輕他們工作的負擔。」

而貫穿這一切的就是「態度」，宇哥酷酷的說：「你的習慣與經驗可能不適合每個場地，但你的態度能解決所有的困境。」

「來到海祭，觀眾只會看見我們美好的一面，唯有鄉民才真正知道我們到底是不是好的執行單位。在地方居民的圈子裡是藏不住秘密的，不管你表面做得再漂亮，私底下做好做壞、有心無心，大家都會知道，所以你必須拿出態度與毅力，讓對方認同你，所有事情才有可能交涉並拓展下去，而這往往需要時間與機運。」

不打不相識的一年 🤟

回憶第一年做海祭，宇哥形容那是「不打不相識」的一年。他說，臺灣人很善良，

但也很怕改變，因為大家會害怕失去自己的生活，特別是當家鄉面臨變動，有時還會保護過頭變得有點強勢，為了讓原本不存在的海祭深耕在貢寮鄉，我們就要先登堂拜將，盡了對地方的禮數與尊重，才有機會坐下來談。

「我們花了很久的時間，才讓居民看到我們的態度，畢竟你是新的團隊，人家一定會試探你的誠意與毅力。一開始鄉民不認識我所以有點避著我，打電話喬事情都會要你問公所，公所又要問里長，里長又說我不在我出國了，經常打了一堆電話跑了好幾個地方還是找不到人，只能一直煩惱。」但他說，像這個情況就要更努力耕耘，常跟地方居民聊聊請益鄰里鄉民，耐心等待突破的契機。

第一年的時候，新北市政府原本很擔心偶有爭執的「舢舨船」專設項目。「舢舨船」位在媒體中心旁的雙溪河岸，是專設給趕新聞的記者和長官視察用的，專設給特殊用途，並非作為一般運輸用，資源和預算很有限必須謹慎管理，但早年因為並未設置管制站，因此常會有沒帶證又想搭船的記者在此惹起糾紛。

經過數次懇談深入了解里民想法後，他才了解糾紛事件的來龍去脈，後來他在會議時跟市府報告這件事，建議重新規劃嚴謹的制度管理舢舨船，將服務回歸原本的初衷，一番努力也間接獲得里民的認同，活動結束的時候里長還很熱情的送他一罐自己

上：緊急運輸接駁船／中：颱風後快速整地
下：颱風後趕搭舞台

泡的「蟲咬茶」，是他很珍視的海祭寶貝。

「不管天氣冷熱，從活動前置到舉辦的那天，我每天都最早到現場，我也最清楚沙灘所有的狀況，沒有任何事情能瞞得了我。」對他而言，對任何事情都要抱持信念，即使遇到障礙，就更努力做到讓人看見，這是自己身為大總管的一貫態度，也是幕後人員永遠都要遵循的海祭精神。

精彩好比十強賽，海祭攤商角力戰！

筱婷 贊助商聯繫窗口、前孕婦

身為免費活動，海洋音樂祭的舉辦費用，除了倚賴市府以標案挹注，更需要來自贊助商的火力支援。這些來自四面八方的攤商，性質從跨國集團到地方鄉民，販售內容五花八門應有盡有，再由負責贊助商業務的筱婷，將他們全部團結在一起，合力打造出充滿美食與活力的海祭市集。

有吃有喝還要有得看！海祭攤商求生術

筱婷是海祭攤商的聯繫窗口，小小的個子但講話超快，她說自己的人生海祭史可以追溯到二○○五年的五月天表演：「第一次做海祭很開心，因為我跟我老公（當時還是男朋友）第一次約會的地方就是在海洋音樂祭。那天我們來看五月天，因為人真的太多了，我們只能在外圍遠遠的看，四年後聽說自己能有機會以工作人員的身份參與海祭，內心真的有說不出的興奮與感動！」

第一次做海祭是二○○九年，當時團隊只要管燈光音響以及表演節目，三天活動大家做得很開心，也沒有什麼失誤，第一年還有煙火，看到民眾都很快樂，她也跟著覺得很開心。

但海祭終究是免費活動，她說除了政府資源，還必須仰賴贊助商的合作才有辦法長久經營：「因為海祭的預算沒有很多，政府的預算幾乎都已經投入在活動本身，所以不足的部分要靠自己招商，第三年起我的工作就著重在贊助商以及活動攤位的管理，整個美食區與贊助商的攤位都在我的工作範圍。」

無聲×搖滾

每年活動開始前一兩週，筱婷就會要廠商提供活動的亮點，例如是不是有新產品要上市、宣傳重點，活動期間整點要玩什麼遊戲？然後她會將資料整理成一份時間表提供給媒體去挑選他們想採訪的活動，幫辛苦辦活動的品牌工作人員增加曝光。

「目前海祭的贊助商非常多元，除了台啤、麒麟、海尼根、百威、台虎、Red Bull 也有來過，另外還有蜜妮、花王等防曬油品牌。贊助商的工作人員很辛苦，跟我們一樣活動有幾天就曬幾天太陽！酒促小姐也是，除了販售可能還得表演，或是玩舉手搶答換贈品的遊戲，四、五個小時就要輪班一次不然會吃不消，一個品牌大概就要派四、五十個人，全部加一加大概動了一兩千人吧！」

海洋音樂祭的贊助商目前以酒類品牌為主，這裡就像酒商的盛夏終極戰場，筱婷說他們常會彼此暗地地較勁。每次活動開始的時候她會先去巡攤位，攤商就會向她打聽別人的行銷策略：「比如今天台啤請了三位酒促辣妹，海尼根隔天就會變成五位，麒麟就變八位……（笑）促銷也是，可能一開始三瓶一百，然後變五瓶一百，大家都很拼命的互相角力喔！」

為了達到最好的曝光效果，酒商企劃每年都絞盡心思想很多出人意料的現場活動，她覺得也算是活動的另類亮點：「贊助商攤位真的很精彩，不但有吃有拿還有

節目可以看！例如海尼根曾把整個貨櫃屋搬來現場，做成兩層樓的海灘酒吧，一樓做販售活動，二樓是VIP區，視野比較好，滿消費額就可以上去看表演；台啤還曾把攤位設計成一座純木工打造的海灘城堡，真的很厲害！」

據她估算，贊助商們扣除提供的贊助金，大概又花了上百萬在佈置現場，但不是每間品牌都能負擔銀彈大戰，所以他們會針對自己的強項推出不同的海祭策略：「海尼根的整體設計很厲害，每年都讓人每次都忍不住驚嘆『今年也要搞這麼大嗎？』麒麟則是行銷方面很強，會把攤位佈置成啤酒罐之類的造型，他們不會去搶最前面最重要的位子，策略放在曝光與建立印象上；百威的攤位主色是紅色，很搶眼，酒促促銷的時候還會送些很厲害的贈品，例如精心設計實用的拖鞋、雨傘、啤酒保溫袋等讓人很想收集，希望能在有限預算內達到最大效果。但最強的可能還是老大哥台啤，不但妹漂亮，啤酒供應量超大，整點活動也很強，攤位門口永遠都最多人！（笑）」

酷熱的貢寮沙灘，最賣的庶民美食竟然是……🤘

除了贊助商，為了回饋鄉里，海祭也開放八十個攤位給全貢寮鄉民，第一次辦的時候筱婷收到印有約820戶的名單的登記表，但一戶只有一個抽籤機會，她覺得抽獎過程很像「中樂透」的感覺：「第一次辦的時候我不太懂，所以讓他們抽圈圈與叉叉，如果抽到圈圈就代表抽到了。雖然整個桶子裡只有八十個圈圈，但是要等820戶都抽完真的太久太痛苦了……所以第二年改為請律師抽籤，直接抽號碼。」

與酒商的豪華攤位相比，貢寮居民的攤位區比較市集風，大都在販售食物或是海灘用品，不過在眾多攤位裡面，筱婷說賣最好的竟然不是飲料：「冷飲或是串燒、烤魷魚這種感覺可以配啤酒在沙灘上吃的食物竟然不是最賣的，反而西瓜汁、炒米粉、豬血湯與貢丸湯才是海灘美食大熱門，西瓜汁熱銷可以理解，但其他組合真的覺得很難懂，每年這些攤位都會爆滿排隊排很長，至今仍想不透為什麼大家會想在酷熱的沙灘上喝熱湯，而且是每年都這樣喔！（納悶）」

孕婦勤走沙灘，感覺好像比較好生！

除了訪問贊助業務，筱婷還有一個重點身份就是她似乎是公司裡唯一曾以「孕婦」之姿在沙灘走跳的後台人物。

「我從二〇〇九年開始做海祭，到現在已經有了兩個小孩，兩個小朋友的預產期都是九月，但海祭都是七月舉辦，懷老大的時候我就這樣挺著八個月的肚子在海灘走來走去，那時我覺得能讓肚子裡的小朋友聽聽音樂很好，走沙灘的時候也沒有不舒服。不知道是不是因為這樣走沙灘當運動的關係，我的第一胎沒有想像中大家謠傳很難生的感覺。」

「小朋友生出來後，第二年……大概十個月大的時候又帶他去海祭，他聽到音樂還會跟著跳舞呢！哈哈！而且第二胎的時候也是這樣喔！不知道是不是還在肚子裡的時候跟我做海祭聽音樂，所以很有音樂素養！（爆笑）」

「我覺得聽音樂長大的小朋友好像會變得比較健康比較開心，比較正面比較樂觀，仔細想想，媽媽們如果可以把衝海祭當作胎教，好像也還不錯呢！（笑）」

海祭讓音樂人有回到家一樣的感覺 🤘

每天傍晚六點是福隆海灘的黃昏時刻，沙灘沒這麼燙，走起來很舒服，有很美的夕陽，加上涼風吹拂，舞台上的表演也開始了，筱婷說這是她最愛的海祭時刻：

「通常五、六點的時候會安排比較熱鬧的樂團，大家也會開始挖沙坑聚集。這時所有物品都已就定位，我才終於能轉換心情稍微聽一下音樂。」

「我喜歡聽起來單純的樂團，例如蘇打綠。蘇打綠二○一六年在小舞台回歸，我是蘇打綠經紀人的聯絡人。那時蘇打綠即將回到大舞台壓軸，那天我是蘇打綠經紀人的聯絡人。那時蘇打綠即將週日晚上他們回到大舞台壓軸，那天我是蘇打綠經紀人的聯絡人。那時蘇打綠即將休團，他沒有在台上講，不過感受得到不捨的氛圍，他那時就透過經紀人跟我說他想讓大家點歌再多唱一點時間，但因為我們表定必須十點結束不然大家會趕不上火車，所以沒辦法答應他，所以他也很難過，在台上有點哽咽⋯⋯」

「那時我也很難過，但也覺得如果我們能讓天團蘇打綠這麼感動，能讓他們感覺好像回到家一樣的放鬆，我想，我們辦的海祭應該就是成功的海祭了吧！（笑）」

臺灣首席天團技師進駐後台，火力支援獨立樂團

石頭　五月天　／　余璨宇、狗狗　「iNPUT Music 音鋪」技師團

二〇一六年有在海祭大小舞台演出的樂團，一定有發現忙碌的後台多了一組樂器維護團隊——「iNPUT Music 音鋪」樂器急救站。「iNPUT Music 音鋪」店址位於臺北市大安區靜巷中，由五月天吉他手石頭和與五月天合作多年的專業技師余璨宇聯手構思創設。店內陳設結合「樂器行」及「咖啡廳」兩大概念，踏入店內就會看到一字排開的電吉他牆，接著濃郁芳醇的咖啡香迎面襲來，無論視覺與嗅覺都讓

人印象深刻，加上隨時都可能在店內遇到知名音樂人的驚喜感，開店至今已在音樂圈引起不少話題。

把五月天的巡演經驗帶到海祭後台 ☝

二〇一六年，音鋪技師團首度前往海祭，因為石頭想要透過技師團進駐，將五月天的巡演經驗帶到現場：「音鋪創設後的第三年我們開始落實將器材經驗帶到現場的計畫，當時鎖定一些音樂祭，其中之一就是海祭。技師們帶了很多弦，還有可以現場調整優化樂器到最大限度的設備，到後台隨時準備為樂團提供現場服務。」

海祭現場高鹽高溫高濕，是樂器最容易出狀況的環境，有些樂團從下午待到晚上，樂器被琴盒包著在烈日下曝曬一下午，木質部分會膨脹，無論是吉他貝斯還是小鼓，調好的 tone 都會跑掉；傍晚後氣溫驟降，木頭冷縮降溫又會再走音一次，常讓許多新秀樂手不知所措。考量到小舞台的樂團通常經費拮据，無法自帶技師，因此三天活動

音鋪的技師們只有海洋大賞那天在大舞台，開場與結束都在小舞台。

二〇〇五年起，五月天三度來到海祭演出，石頭說經過多年的巡演磨練，他們已經有固定模式以應付各種狀況：「弦是一定會帶的，我們演出至少都會準備四、五套套弦；至於聲音系統，像海祭這種中大型的演出，我們通常只會帶一套系統，如果是我們自己的大型演出我們會帶兩套完全不會斷電的系統，我的身邊會有一套，在PA那邊會有另一套，如果現場的掛掉了，另一套可以馬上接手上場。」

石頭說，五月天從成軍至今，遇過各種演出狀況，包括非常乾、非常冷，非常熱非常潮濕的環境，各種環境下琴與器材的反應都不同：「音鋪的技師都跟五月天巡迴過，所以對各種天氣狀況幾乎都有實際應對的經驗。」

「有一次我們去加拿大，演出場地非常冷，琴非常冰冷，但是你的手指是熱的，手的溫度影響到樂器，木頭膨脹聲音就會跟著改變，演奏一首甚至半首歌就要調一次音。但最難處理的環境，我想還是在潮濕、悶熱的地區，例如新加坡、馬來西亞，夏季的福隆也是這樣的氣候，如果遇到大雨，雨水甚至會灌進樂器盒，我們巡演遇過很多次因為下雨導致樂器完全無法出聲的情況。」

「冷的時候手指彈在弦上頂多很難彈，但潮濕卻會讓樂器發不出聲音無法演出，

有時，器材出錯反而是最迷人的瞬間！🤘

二〇〇五年石頭跟著五月天首度來到海祭，那次也是他人生第一次來到海祭：

「二〇〇五年我們和董事長、四分衛、MOJO、亂彈阿翔在海祭的台下玩得蠻瘋的，是很美好的回憶。我自己一直覺得，海祭只要去過一次就會被這樣的氣氛感染，每一年去都可以遇到老朋友的感覺很棒，例如蘇打綠就是海祭的比賽團，他們不時會有重返海祭的表演，那樣的感覺很特別。」

從海祭創設至今，五月天一共來表演過三場，一般樂手都希望表演時器材不要出錯，但石頭說，他最期待的演出瞬間卻是器材出錯的時候：「回想二〇〇五年，青澀的五月天來到海祭，當時我們會希望演出一切平安硬體不要出狀況，我們只想

狀況非常棘手，此時經驗豐富的技師團就會顯得特別重要，這也正是我們在海祭後台發揮功能的關鍵時刻！」

聽到台下給我們熱情的回饋，那對我們來說很重要；但二〇一二、二〇一三年再回來時，我們已經做過很多大型演唱會，很多演出都已經非常熟練，團員間也很有默契。這時我反而變得很喜歡突發狀況，因為我們彼此的默契已經好到可以解決任何狀況，例如我演奏途中突然斷弦，我就必須想辦法不要彈到那根弦去把 SOLO 完成，團員也會想辦法在後面幫我。」

「這樣出錯的時刻可遇不可求，有時反而能帶給樂迷驚喜感，所以偶然的器材狀況反而是我特別期待會發生的美好瞬間！（笑）」

海祭演出行前準備

根據海祭的現場狀況，音鋪的兩位重要技師——余璨宇（鼓技師）與狗狗（吉他技師）也分享了他們的處理經驗。

關於吉他貝斯，技師狗狗表示大部分的問題都發生在弦與線路上：「建議樂手

在表演的兩天前就要先換弦，因為弦剛換好張力還不太穩定，大約需要兩天時間才能維持音準；此外，有些弦鈕或導線孔雜音特別大，平常練團時發現就要先找技師做好維護，才不會比賽前手忙腳亂。」

而在鼓手圈極富盛名的音鋪當家鼓技師余璨宇，也強調鼓手應建立日常維護的好習慣：「鼓的部份，事前只要養成維護器材的習慣，並沒有太多需要特別準備的地方，反而事後的保養很重要！因為海風鹽分高又帶砂，對踏板以及軸承容易造成傷害，從海祭回來將踏板刷乾淨重新上油是鼓手必要的保養工作。此外也要避免樂器過度被太陽照射，福隆環境又濕又熱，對套鼓傷害很大，經過一整天的烈日照射，鼓皮與鼓肚的狀態在一天內會有很大的改變，會發現彩排時的tone跟晚上演出時打起來的聲音不一樣。如果鼓手自己帶小鼓，由於鼓袋或硬盒容易吸濕，建議回家後將鼓皮卸下，將鼓袋打開，用溼度計觀察一下桶身狀況，靜置兩天讓桶身放鬆回到正常狀態後再重新裝置鼓皮。」

「說實在的，音樂祭的環境通常對樂器來說非常惡劣，在音樂祭演出，就好像樂手犧牲自己的樂器，損耗它的生命去成就我們對音樂的熱情。唯有倚賴技師的維護與技術協助，才能延長它的壽命，陪我們再多贏得幾場美好的勝利！」他接著說。

音鋪技師後台服務

石頭則以自己的經驗，建議大家單顆效果器可以換成電池：「用電池的聲音比插變壓器好聽，雜音也比較少。一方面新的電池電壓相對穩定，另一方面，戶外演出場地提供的電流通常很不穩定，為了解決電的問題，我們甚至會自己帶非常大型的穩壓器去巡迴，以確保電流的穩定度。」

體恤大部分樂團不管要租練團室或是要練習都要花很多費用，交通也要費用，要養一個人當技師，又會有一筆開銷，所以石頭也歡迎大家有需要技師協助的部份都可以來音鋪找技師幫忙：「也許我們的人力沒辦法去到每個音樂祭，但我們可以提供樂團樂器的簡易急救器材，或針對大家使用的器材及演出環境做分析，提供各種應對方案。有機會我們再前往海祭的話，也隨時歡迎樂團來後台拜訪我們，一起用搖滾樂征服台下的歌迷吧！」

海洋音樂祭：貨真價實的沙灘巨獸

一餐就得吃掉上千個福隆便當的龐大人力 🤘

文／武曉蓉

動輒數萬人的海祭活動會場，因為是沙灘又緊鄰海岸線與雙溪河，老實說是極度困難的場地，為確保活動安全，各項措施要做到滴水不漏，堪稱是全台灣安全規格最高的活動。

在活動期間，陳局長更是每天站崗彩虹橋，一站就是十小時，鬆懈不得。

過了橋，沿著沙洲，每十公尺就站立一個保全，圍起整個長形沙灘，甚至做過全場域的安全演習，也曾經花了好大功夫研擬搭設軍用便橋，以紓解唯一出入口彩虹橋人潮的壓力。

二○一五年八仙塵爆後，我們搭設了救護後送的緊急通道，這些防備措施在這個活動來說實屬必要，隨著歷史的演進，海洋音樂祭儼然已是沙灘上的音樂巨獸，沙灘上的幾十萬群眾，是對活動的肯定，也是主辦與承辦單位心中最大的壓力。

為了應付這些龐大的遊客湧入，在現場服務的工作人員數量也很驚人，一場活動可以用掉一千五百瓶防曬油。從濱海公路沿途的交管、制服與便衣警察、淨灘人員、清運垃圾的環保人員、保全、救生員、醫護、消防、海巡、公部門工人員、活動執行人員、工程硬體技師……等，所有支援人力一餐就得吃掉一千五百個福隆便當，除了人力動員，現場還有多隻緝毒犬拉拉和大狼狗，就連騎警隊的駿馬也來執勤，在沙灘上構成一幅令人難忘的奇景。

活動結束前，精神緊繃的最後時刻！☞

每一次到了活動尾聲，樂迷托著曬紅的雙頰，腳踏疲憊的步伐一步步離開沙灘……活動散場前，正是另一個忙碌碌階段的開始。

許多樂迷不解，活動表演的尾聲，是全場最嗨的壓軸樂團，為什麼不能讓他們多唱幾首安可曲，非得準時結束呢？為了確保所有遊客都安全離開現場，福隆的火車會等人，每當台上多唱十分鐘，漫長的人龍就會讓火車必須晚一小時才能離站。

回想二〇一六年蘇打綠壓軸，那年下午他們重新站上小舞台，重溫往年青澀時光，同一天晚上，他們在大舞台表演上宣布即將休息三年暫別舞台，青峰那個晚上的表演很感性，每首歌的串場或是與台下觀眾閒談之間，都顯現出他們對這片舞台的深情與不捨，那天他的後台工作人員在表演將要結束前來跟我說，他想唱六首安可曲送給觀眾，可以晚半小時結束嗎？我心裡非常掙扎，我想讓他唱，但是想到後續的全場疏散和車站火車的等候，以及現場幾百個待命中的工作人員……，我只能妥協到最多兩首，並通報指揮中心大舞台延後十分鐘結束活動，青峰唱完走回右台，

我依稀看到他的眼眶泛著淚光，下台時他對我說了謝謝，我也回應他不好意思，他點點頭示意，我們希望台下的觀眾也能明白，回家還有一段路，無論台上還有台下的大家，都必須平安。

活動結束後，一百名警力與保全還有數十名市府各局處人員，浩浩蕩蕩地在海灘排成一橫列，一步一步向前推進，為了維持每日沙灘都是最美的狀態，如此大規模的復歸作業是全臺灣只在海祭才能見到的景象。這些警察人員是淨灘的第一層人網，整齊的隊形從大舞台往彩虹橋前進，為的就是確保沙灘上沒有觀眾醉倒被遺忘在沙灘上；接著第二排則是清潔人員，他們熟練的持著鐵夾把沙灘上每個角落的垃圾一一清除，挖土機這時候也出動，把地上挖的坑坑洞洞填平，讓沙灘能好好休息，以乾淨的面貌迎接第二天的到來。

上：海祭空拍人潮／下：警察與保全圍成長排人力淨灘

Part 5

翻轉海祭

不是尾聲

文／武曉蓉

貢寮福隆這片海灘，十九年來變大變小邊寬變窄

這些獨立創作樂團，十九年來起起伏伏前仆後繼

這些歷史的累積，有著太多人在背後努力，從這個音樂品牌的開創到現在已經是一個國際型音樂慶典，雖然有政府的資源，但畢竟是標案，我們無從得知誰會是下一年的承辦。這樣該如何做長期的規劃與營運呢？這幾年下來深有所感，這個活動確實需要音樂人的團結與專業，也需要能為周邊細膩規劃、具有強大招商能力並

善於與政府溝通的執行團隊，整合起來才能讓這個活動辦得精彩，缺一不可。

除了活動要辦好，還要考量市場好不好招不招得到贊助，現場活動執行時還得有顆強心臟，希望天氣晴、大家一切平安。曲終人散後，這些背後的心情故事在心底久久不散，是一種回味型的感動，也是一種小小的成就……

四、五年前一個聚會，認識一些資深音樂人，當他們知道我擔任過海祭幾年的活動總監時，他們說：「我可以罵妳嗎？海祭就是被你們這些不是音樂人辦爛掉的！＃＼＠＆％！」

這一切我們默默承受，因為我知道海祭這個音樂人的神聖殿堂，自有其不可遺忘的使命與時代意義。

這些年，我在海祭扮演著協調的角色，讓專業的人做專業的事，就是我的工作。

幾年下來跟不同的音樂人合作，想盡辦法讓他們無限的創意與想法在海祭發光，經過長期整合後，我漸漸成為音樂人與公部門溝通的橋樑，這是我的使命，我不可棄守的戰線。

歲月流逝，感念那些原本不是很認同我的音樂人的諒解，我們在福隆的酷暑中堅持，相互砥礪，其中之一就是翁嘉銘老師，海祭的樣貌一直都是他眼裡的藍圖，

這點毋庸置疑。送他最後一程那天海象不佳，風浪超大，家駒和竹涵（文字紀錄）

和攝影師（影像紀錄）陪同翁老師的家人一起出海，回來後我看了影像，骨灰伴著

玫瑰花瓣灑向太平洋，他多愛海洋！

　無論是音樂的海洋，還是真實的海洋，相信翁老師都會乘著浪花，永遠守護我們。

序曲／

青春樂記‧海洋音樂祭回憶錄

文／翁嘉銘　資深樂評人

從詩經、左傳、史記、資治通鑑到台灣通史等等，從小受到的教育和文化陶冶，都告訴我們，歷史不可或忘的記憶等同於生命，患了失憶症幾乎瀕臨告別世間。但我們對於台灣大眾音樂史的記錄卻非常漠視，包括擁有數十萬人參與的音樂節專書都相當罕見，連一部完整周延的紀錄片也不多見。

記錄之必要

習慣參與、享受這類活動，比了解或留下記錄有趣。不過，凡是有趣久了的人情風物，影響層面就會擴大，延續時間變長，開始有了探源的必要，歷史味一深也就有了文化意義，搖滾或流行音樂節也一樣。

紐約時報專欄作家 Barbara Ehrenreich 在《Dancing in the Streets: A History of Collective Joy》（嘉年華的誕生：慶典、舞會、演唱會、運動會如何翻轉全世界）一書中寫道：「參加演唱會不只是為了暫時逃離乏味而辛苦的生活。新的狂熱文化將取代過去的壓抑文化，搖滾演唱會就是新文化運動的據點。」

所以我們願意為「貢寮國際海洋音樂祭」（Ho-hai-yan Rock Festival，簡稱海洋祭）好好完成一部具代表性的紀錄片，不只因為我們承辦了多年的海洋音樂祭，還為了尋回一個北台灣重要音樂節的記憶環節及其歷史演進，為其中所呈現的文化與社會意義。

比如說，原先東北角沿海岸線在明豔的陽光照耀下，綠草、粗藤披覆的峭壁，

4

時代之必要 🤘

公路蜿蜒，突然海景湧入眼簾，南雅奇岩與風化紋地形，像古老的皺紋訴說台灣最深沉的記憶；遠方的鼻頭角宛如斜傾的鐵達尼號；龍洞岬四稜砂岩，讓人幻想是龍鱗的化石；澳底據說是吳沙開發蘭陽平陽上船出發處。那麼我們把搖滾樂帶到貢寮，和吳沙的差別在哪？

還有頹圮的石砌屋宅、怪異的核電廠、恬靜的漁村、佝僂的老人；慵懶的狗，按現代文明的標準，這兒是鳥不生蛋的地方，脫俗地說，何嘗不是沉靜又危機四伏的歷史凝視呢！套句狄更斯在世界名著《雙城記》中的名言：

「那是最好的時代，也是最壞的時代；是智慧的時代，也是愚蠢的時代；是信仰的時代，也是懷疑的時代；是光明的季節，也是黑暗的季節；是充滿希望的春天，也是令人絕望的冬天；我們的前途擁有一切，我們的前途一無所有⋯⋯」

而我們在夏天開啟了新世代!

參與的原創音樂人、搖滾樂團、新北市府及歷屆承辦單位,如何開啟一個台灣民眾音樂的樂團時代。不光是樂團「亂彈」在二〇〇〇年得到金曲獎最佳團體時,主唱兼吉他手阿翔說了一句「樂團的時代來臨了」,恰巧海洋祭也在那年創辦。在詮釋上都不能抹煞在數位音樂年代開啟,傳統唱片產業受到嚴峻的挑戰,現場演唱會成了音樂產業的主流,與樂團大量崛起,「春吶」、「野台」、「台客」、「簡單生活節」等等大型音樂節也受到青年的歡迎,與海洋祭到底產生何種衝擊和連結?都非常值得在影像與訪談記錄中深思的。

演變之必要 👉

另外,海洋祭最受抨擊、討論最熱,也最引人矚目的,是比賽!從比賽的方式、得主、表演形態到評審團結構等等,無形中也看見了台灣原創音樂的活力、樂團興

衰的一種演化，是創作力、產業變遷，還是比賽價值不斷的起起伏伏，這種種層面，

到底在時間軸上透露了哪些訊息？甚至比賽的必要性或廢止也是十分教人玩味的。

當然這部紀錄片的社會、文化、音樂與產業價值是值得剖析、深究的，但我們

不會忘了 festivals 音樂節歡愉、自在的必要！不必拿國外大型音樂節比。當仲夏走

進福隆和豔陽相親相吻，在觀星台前廣場看了熱力、活潑、新鮮、詭異、奇妙的創

作樂團，享受沖浪、泡水的浪漫樂趣，比賽樂團的精采較勁，國外知名樂團的音樂

大餐及其尖叫狂歡，多麼難忘的回憶！而假如是樂團份子或搖滾樂迷，在看完海洋

音樂祭紀錄片，是否更能體會當年的艱辛和寂寞，為今日而露出一抹微笑？

如果這部紀錄片讓曾經年輕的人們，或坐往貢寮火車擁擠車廂的青春臉龐，記

起曾經擁抱或要創造的夢想、狂歡或挫折，笑也好，淚了也罷，也許不是很偉大但

怎麼忘得了！這也就是，最想把這部紀錄片獻給所有有夢的人們。

前進之必要

而夢也一直在變。這也是 festival 的特質之一。隨著海洋祭吸引了大量人潮，贊助商樂於參與，也得到極佳的媒體效應。「海洋祭築夢工程」越來越豪華，也可以說不願意原地踏步，沒有一條船愛待在一個港口，「向前走」是主題曲：

朋友笑我是愛做暝夢的憨子　不管如何路是自己走

OH! 再會吧！OH! 啥物攏不驚

OH! 再會吧！OH! 向前行

紀錄片興許述說並預告著海洋祭的變遷，未來的走向不是誰能說得準的！記錄過往的里程碑卻是我們的責任和承擔，期盼讓新世代看到你我走過一段艱辛又充滿夢想、青春熱血的音樂路。

也可以單純讓世界各地樂迷知道，台灣也能在樂聲、歌聲、汗水、啤酒、海浪、沙灘中，發現美麗的貝殼聽見遙遠的傳說、海洋的神秘故事（那就是 Ho-hai-yan）。

當老的時候仰望夜空，一顆星的閃爍，也能想起某年海洋音樂祭，看著海洋祭紀錄片便憶起哪個調皮的樂手、那首深刻的歌與難以抹滅的美麗邂逅。然後不管多小、多大齡、多青春，都在仲夏跳上前往貢寮的火車，腦中洋溢海浪之舞樂，而新樂與新滋味正在誕生。

唱不完的 Ho-hai-yan——海洋音樂祭難忘三部曲

第一部曲——源起

文／翁嘉銘

資深樂評人

貢寮沙灘的第一道音符

說起來猶如昨夜的夢，歌聲歡笑依然在耳畔迴繞盪漾，睜開眼卻是整整十五年前的舊事。對於投入那年代的人來說，第一次總是最可愛、最難忘的，貢寮海洋音樂祭也一樣。二○○○年的第一屆是那樣純粹，非常獨立音樂且不可取替！

也許年輕朋友覺得，這是搖滾老屁股的老王賣瓜自賣自誇，可當妳／你五十歲

後再回想所經歷過的海祭，也會有同樣的滋味。

印象深的是，沿續早年「春吶」（Spring Scream）風味的「土洋大戰」，就是

國內團與洋人團的對尬，MC HOTDOG VS.SLINGSHOT、脫拉庫 VS.The MILK、停看

聽 VS.MIRACLE SARU、糯米糰 VS.69 ACROSS、強辯 VS.The DUKE、夾子電動大樂

隊 VS.MIMIE-CHAN，讓見識過的樂迷為之瘋狂，當時的本土團現已紛紛成為名團，

這就叫滄海桑田了！

第一年約略只有五、六千人來來去去，維基百科寫八千是高估。但當時福隆海

水浴場是漸趨落寞的景點，又臨核四廠，遊客不多，那年代連「獨立樂團」這名詞

都沒有，東北角更缺乏看樂團表演的先例，五六千人算奇蹟了！也有了第二屆及現

今的規模。

關鍵在落實「一鄉一特色」政策，政府願意支持，加上搖滾樂團風氣漸開，陳

昇＆恨情歌、伍佰＆China Blue、五月天等等擁有廣大的樂迷支持，「春吶」在墾丁，

「野台開唱」在台北，也得到熱烈的迴響。那麼在東北角的貢寮沒有不成功的道理！

果不期然，經過近十六年耕耘，海洋音樂祭已和「春吶」齊名，「北海洋南春吶」

成為台灣兩大著名的大型音樂盛會。海洋音樂祭的成功，有三大主因：一是官方與地方資源願意支援。偏鄉確實因為音樂祭的舉辦，在夏季觀光得到振興。二是承辦單位不斷推陳出新，吸引人潮。三是，現場音樂表演是時代趨勢，這也讓海洋音樂祭成為傳統，參與群眾可以突破五、六十多萬人次！

音樂祭最大的魅力，還在於表演內容。一再老調重彈容易教人厭倦。第二屆開始的「海洋獨立音樂大賞」，透過比賽源源不絕地更新上台的樂團，包括評審團的號召，拉近音樂圈的人脈，以及賽前大眾媒體大篇幅的報導，都讓海祭年年有話題和焦點可討論和關心，誰能忘得了陳綺貞、張懸、蘇打綠當年參加比賽的動人表演！

再就是翻身為國際級的音樂節，比如二〇〇七年邀請「中國搖滾之王」崔健演出；二〇一一年的「搖滾飛躍五大洲」，邀請蘇打綠與來自日、韓、澳、英、法、加拿大與南非等名團同台競演；還有近兩年的「搖滾地球村」和「四海一家瘋搖滾」的單元設計，都在在說明海祭從在地到國際性的跨越！

貢寮國際海洋音樂祭的海洋文化，是最重要的靈魂，就像英譯為「Ho-hai-yan Rock Festival」一樣，Ho-hai-yan是台灣原住民常用的虛詞，但意義廣闊，可以是心情，是歡舞，是所見的美麗稻穗或海洋，當然也可以是歌唱、是音樂，體現在貢

上：海祭精神～海洋旗／下：海祭歡樂群眾

寮國際海洋音樂祭裡的是，無限快樂的散布，音樂的記憶、傳承、包容，希望如同 Ho-hai-yan 一樣，綿延不絕生生不息。

第二部曲——新浪潮

樂觀奮進，迎接新浪潮 🤘

首部曲裡說「希望如同 Ho-hai-yan 一樣，綿延不絕生生不息」，因為我們看著海洋音樂祭像海浪，一波又一波來來去去，如三國演義開卷詩有云：「滾滾長江東

逝水，浪花淘盡英雄。是非成敗轉頭空：青山依舊在，幾度夕陽紅。」再來的海祭會長什麼模樣，誰也猜不到。

但只要這舞台還在，音樂人依然創作不輟，勇於乘浪而來，帶領愛樂人探索廣大的海域，海祭的未來總是樂觀的。

海洋音樂祭的成功，在於本土性與國際化、流行與獨特性、旅遊與音樂產間得到平衡，想往下走得更順遂，維持這種均衡是必要的，但執行起來並不容易。

十六年下來，往往為了顧慮大眾口味，開創性與實驗性略微不足，面向新時代步伐並不那麼積極。事實上，每年好幾十萬人次不太會往下修，這種忠實度更支持海祭該有新穎的創舉！那麼，什麼是新的開拓呢？說穿了不是花招，無非跟上潮流與跨界結合兼容並蓄！

海洋音樂祭要成為台灣最具指標性音樂節（Festival），是包容「春吶」獨立音樂的精神，有搖滾的堅定態度，又不失「台客音樂節」的在地情懷，也可融合「簡單生活節」的環保、藝文氣息，這是現前較欠缺的一環。

另外，只有不斷嘗試別家所不願嘗試的，才有新意可言，比如邀請在地各類陣頭、戲曲躍上大舞台，夾在各式國際搖滾演出中間，達成真正的文化交流，也得到

地方的認同，這是一直以來較少有的努力，也最能突顯海祭性格的。

因為「海洋獨立音樂大賞」使海祭與獨立音樂圈產生連結，不過於音樂產業模式轉變，網路科技與社群媒體的影響，大唱片公司經營衝擊最多，獨立音樂反倒日漸擴大，無論多大咖人人都是獨立音樂，必須以演出征服群眾。

因而練團室、音樂教室、展演空間（Live house）與Facebook、Twitter、微博等等社群媒間，是重要的生態圈，如何與這條獨立音樂生態鏈互動，是海洋祭走向下個十年重要的轉變。

雖然海祭從來沒有忘記和對岸音樂交流，但依然不夠顯眼，這多少和準備動作來不及有關，也是政府部門該有所反應的。如果行政手續與時間足，能邀請數組現前中國實力派音樂人與搖滾樂隊到海祭演出，對產生海祭的對岸影響力是有助益的。

讓對岸音樂人以登上海祭舞台為榮，是未來奮鬥的標竿，也許多少必須接受台灣樂迷的考驗，但這是海洋精神的延伸，航向彼岸，那麼下一步才能和國際大型音樂節媲美！

第三部曲——海祭教召令

青春熱血感動的記憶 🤘

「音樂祭」很多人直覺地以為是日本說法，其實「祭」，有祭祀、祭禮、祭典、祭賽的字義，延伸到「節慶」，漢字裡原就有的。英文 Festival，音樂節，比如

「Reading Festival」、「Busan International（釜山國際）Rock Festival」、「Fuji Rock Festival」等等，Festival 意思是節慶、節日，泛指對某一項藝術、文化、生活、人物等紀念活動，音樂、展覽、劇場表演或講座都是常有的內容。

所以來貢寮國際海洋音樂祭，不必只是為了看表演或聽音樂，重要的是一整個過程。像有的南部高中生，一群人集資搭火車老遠來貢寮，一路上整個車廂就熱鬧極了，類似畢業旅行、遠足，累了睡，醒了彈吉他唱歌、拍照、說笑，是自己的流動演唱會；到貢寮車站那興奮，都快把鐵軌融化了！然後換泳褲衝海灘，停下來看演出、買飲料、吃便當，笑聲沒停過無限暢快！他們創造屬於自己的海洋祭記憶！

來音樂祭怎能不交朋友！朋友是社群關係重要的一環，來把妹是很正常的，或說增進情誼，互相有進一步的認識，是人際很大的支撐力量。本來以為女朋友應該是「搖滾白痴」，聽了一下午才明白，自己女朋友愛聽後搖（Post-rock），買過 Linkin Park 的 CD，又支持五月天，和自己偏滅火器、隨性樂團的台客口味不同，這就是一種收穫。

如果私下也有組團、玩樂器，海祭更是圈內人交流的大好機會。純表演的「熱浪搖滾」小舞台前有個小廣場，樂迷或表演完及準備上台的樂團，通常聚集在這裡，

看獨立樂團表演，喝杯飲料馬上便熟起來，聊聊經驗心得什麼的；有的更決定組團或拜老師之類的，甚至知名的樂手、錄音師、經紀人、唱片公司老闆在場邊，都是很好請教樂界疑難的人選，是交友也是學習的大好良機。

看表演，學習國內外名團演出的技藝，當然是海洋音樂祭給樂團或粉絲的一大收穫。還有海邊活動，游泳、衝浪、玩水、看比基尼、玩攤吃名產都是必要的。但如果有開車，在到會場的路上，也許是走北濱公路往頭城、過鹽寮到貢寮，沿途山明水秀、風光宜人，尤其早上表演節目還沒開始，遊龍洞、澳底漁港、仁和宮等等，或瑞濱公路接台二線，沿途豐富的海蝕地形與奇岩怪石，一樣美不勝收，這些人文海色景致，都是音樂外值得細品的。

玩海洋音樂祭，可以跟著玩和自己玩出自己的高興，都是樂趣！直搗核心進入搖滾忘我的境界教人佩服；觀賞台上音樂人的嗨與歡快，比基尼妹與海景山嵐競豔，只要安全，不讓人不愉快，一切按照你！合照、自拍任你行！

海洋祭自然創造了你我每年夏天難忘的音樂夢，與山海對話不斷迴響，更有年輕、青春、熱血的沸騰。詮釋了Festival所涵攝的藝術、生活、人文的紀念意義，待多年後回首，就見到了生命成長、歷史痕跡的祭典似感動，每年都想一再一再感

2016 董事長樂團 feat 葛萊美獎 JAMII 跨界合作表演

動地過一次，美好記憶的節慶永難抹滅，這是貢寮國際海洋音樂祭最教人感到珍貴的。

追憶翁嘉銘——

走得最慢，卻也看得最遠的海祭評審

趙家駒　臺灣音樂文化國際交流協會前任理事長／

吉董＆鈞董　董事長樂團／王俊傑　鋼琴詩人

當時收到《無聲搖滾》的採訪計畫時，原本我想要接著翁嘉銘老師的《搖滾夢土青春海岸：國際海洋音樂祭回想曲》繼續撰寫自二〇〇五年後的海祭故事，不過才剛獲得老師首肯寫序，沒多久卻收到他心肌梗塞住院病危的消息，當初的想法也就只能暫時擱置一旁。

二○一七年十一月二十六日，老師離世；十二月十七日，我和趙家駒老師，陪著翁老師的至親好友們一同前往花蓮，在美麗的花蓮外海送他最後一程。

那天，離開花蓮機場，我們一行人立刻叫車前往石梯坪漁港。小小的計程車，行駛在漫長的蘇花公路上，在灰白的天色中緩緩前行。細雨紛紛，悄悄落在隔著車內一片寂靜的車窗上，遠方暗藍色的浪潮規律的翻動，攪起一波一波的浪花，海相並不平靜。

這天的浪濤特別激烈，即使還在冬日，居民卻說絕對有輕颱等級，所以漁船全入了港，漁民也都返家休息。港內，船上的工具收得整整齊齊，漁船小艇一艘接著一艘，在海堤旁排成整齊的隊形；港外的浪濤不時湧進，推擠著船隻，船身木頭彼此擠壓，嘎嘎嘎嘎的發出讓人覺得不安的聲響；海風則是強到已經聞不出海港特有的魚腥味，只是那樣一陣又一陣，從船上的漁燈間飛掠，而後竄上岸邊高處的旗幟，朝我們身後佈滿芒草的荒棄山坡奔去。

因為風浪從未見緩，我們便在附近海邊的觀海咖啡廳坐著，一行人一邊忙著撥下準備送給翁老師的紅白玫瑰花瓣，一邊聊著彼此對翁老師的溫暖回憶。從抵達石梯坪附近，到我們出海，足足等了超過兩小時，直到最後一瞬間，風浪稍歇，在專業漁民尚且會猶豫是否要出海的時刻，我們抱著翁老師的骨灰，乘上小船朝著海面急奔而去。

雖說是急奔，但那只能是心理上的急奔，因為浪很高，考量到安全，小船無法駛得太快，只能緩緩的、貼著劇烈起伏的浪湧，彷彿在海上匍匐前進。好不容易駛出港外，雖然暈眩，忍不住還是會想憑著船身的柵欄，眺望激烈的浪濤撞擊岸邊小小的燈塔。起初，潮水只是像相撲選手那樣，使著暗勁彼此推擠，突然之間，底下的深浪向上噴出，海潮強大的力道一拳一拳揮向雜亂的礁岩，飛濺出一陣又一陣比燈塔還要高上許多的浪花。

漸漸的，船遠離了岸邊，燈塔也看不見了，原本在身後巍峨峻嶙的山崖，輪廓卻意外變得清晰；山崖下有一排矮房，是翁老師朋友的畫室，在他人生最歸屬的地方，我確信，翁老師終能在自己鍾情的太平洋上，看見摯愛的好友在窗內作畫的模樣。

抵達定點，家駒哥念完禱詞，將翁老師灑向海面，原本順勢的風向剎時逆轉，灰燼撲向小船上的一行人。這是翁老師最後的道別，他的擁抱激烈而公平，讓在船上的彼此人人有份。我們昏眩的站在激烈的浪濤上，一邊緊抓著船尾被警告不能拉扯的魚燈，一邊望著方才陪著翁老師一起灑下大海的紅白色花瓣，默默的祝福畢生深受小兒麻痺所苦的翁老師，祝福他此生終於能飛能跑，不再受到拘束，在被船身切出如憲兵列隊般整齊的船尾浪花之中，花瓣在巨浪上衝浪，越飄越遠，越飄越遠，直到我們再

也看不見……

半年後，我來到翁老師最常去的這虎音樂工作室，坐在他最熟悉的小客廳裡，錄音室裡的音樂人聚在一起回憶著與翁老師相處的人生片段，雖然言談間仍難掩哀痛，卻也讓老師熱愛音樂與棒球的這輩子，顯得更為真切。

趙家駒：

我跟翁老師一起評過幾次海祭，我真的認識太久了……（默）其實，不管去哪裡，我們沒有人會扶他，也不會刻意等他，因為我們知道，他不願意我們這麼做。

當年他體力還不錯，所以很多辛苦的行程他也都跟著，不會有問題，即使到了海祭沙灘這麼難行動的地方也一樣。

不過畢竟是一起擔任評審，我跟他也是會有意見不合的時候。他看團的角度跟我也不太一樣，常聽他在後台誇讚參賽團，說某某團也許技巧不好，但是他們的精神很棒，整個演出也很好笑很吸引人，對他來說，他最在意的就是「樂團」的精神與價值，有時甚至凌駕於技術之上。

翁老師一直都很掛念原住民音樂人，他甚至曾經建議過，海祭應該要在其中一

天排滿原住民的音樂。他覺得原住民音樂在海祭是不能缺少的元素，因為海祭叫做「Ho-Hai-Yan」，就是來自原住民文化，所以他從第一屆參與海祭大賽評審時，就一直堅持著海祭不能脫離原住民音樂。

我跟翁嘉銘也保持著許多合作模式，我們協會二〇一二年辦第一屆「硬地英雄獎」，寫企劃需要先有前言，前言能勾勒出整個事件的輪廓，在企劃書中佔有非常重要的位置，而這份企劃書的前言就是由他一手操刀。

記得他出身自合唱團，翁老師四歲就罹患小兒麻痺，出入都倚賴哥哥背他照顧他，直到他能自己走路。但他有個不服輸的性格，他上來世新唸書，參加學校的合唱團，他很喜歡音樂，也喜歡棒球，雖然他無法在台上或場上與我們同樂，但從文字之間他仍能享受兩者的樂趣。

臺灣對於樂評文字的反彈通常很大，翁嘉銘也不願意當容易激起對立與爭議的樂評人，所以他會花很多時間去做研究。記得在好幾年前，他還在報社工作的時候，他寫了一段文字批評陳昇，陳昇這種天蠍座個性的人，就透過管道認識了他，結果後來他們反而變成好朋友，但翁嘉銘可能也發現自己某些評論方式似乎不盡公平，所以為了寫出更精準的評論，我們在麗風錄音室錄音時他就會來，遇到不懂的地方就直接問

問題。他對臺灣以及北京搖滾音樂的發展都瞭若指掌，因此大家對他評論的精準度都頗有認同。

中國搖滾的發源地在北京，那時「中國火」那票人，翁嘉銘都很熟識，張培仁去北京時翁嘉銘也都會跟著去。我第一次去北京印象是九四年，那時中國北京還是很荒僻的地方。到飯店安頓好後，我們就想去附近走一下，翁嘉銘就說他要打給張楚約他出來，後來張楚到了，他們兩人在房裏聊開，就這樣一路長聊到吃晚餐，真的聊超久，聊到我們都懷疑他們是不是在裡面呼麻了。（笑）

董事長樂團　吉董：

後來二〇一六年張楚來臺灣表演，翁老師就找我們還有一些好朋友出來吃飯，那次連昇哥都來了。印象張楚平時不是很會喝酒的人，翁嘉銘也是，但那天好朋友都到場，實在太開心了，我們全部都喝特多兒～！（笑著操北京腔）後來我送張楚回飯店，才到大廳他就噴泉了！（爆笑）他們同行的看到這樣都嚇傻，直呼：「哎呀～從沒看過楚哥喝成這樣！」喝酒遇到臺灣同胞他就受不了了。（得意笑）

趙家駒：

張楚的個性就是不太講話的人，但他那天真的很開心，就喝高兒了。（也笑著操北京腔）我跟張楚從九四年那次之後，直到這場飯局，中間都沒見過面，一轉眼二十幾年過去了，但看得出來他與翁嘉銘之間的感情一直都沒間斷，這真的是非常珍貴且堅定的友誼。

董事長樂團　鈞董：

我們固定每週二練團，翁嘉銘就會很自動的報到，他應該是我身邊最能聆聽的人之一，各種朋友的任何事情都能跟他講。創作的過程，歌還沒做完，你不會輕易給別人聽，除非是你很信得過甚至很需要這個人的意見，翁嘉銘就是扮演著這樣的角色。我們常喝酒喝一喝就順勢把作品塞給他聽一下。以前會覺得那些意見好像就這樣很理所當然的就得到了，但等他走了之後，才突然覺得少了個人能聊這件事，心中會有蠻大的失落感。（鈞董語畢，站在陽台外許久，全場也跟著沈默了一陣子。）

我們給他聽的作品，最特別的應該是〈臺灣味〉這首歌。因為那首創作有採用佛教咒語，我做完自己很興奮，覺得蠻屌的！所以我第一個就拿給他聽，結果他聽完就很尷尬地問我說：

吉董：

「阿吉這歌是很好聽⋯⋯但是你是知道這是什麼咒語嗎？（汗）」

「我不知道啊！我只是聽完全部的咒語，覺得這首最好聽，旋律最優美！（得意）」

結果他才告訴我說，那段咒語是《往生咒》，是唸給好兄弟或往生親友聽的，

不能隨便用，然後他又接著問我：

「你⋯⋯沒有覺得毛毛的嗎？（戳）」

「不會欸～我都有喝啊！（踐）」

他雖然心裡介意覺得不適合，但卻不會強迫我們不能用，只要求我隔天起床再聽看看會不會後悔。不過後來我又問了一輪朋友，再去找他討論，我說：

「我有問過學佛的朋友，這首咒語是把最好的東西唸給往生者，臺灣的小吃我覺得很好吃啊！我覺得送給袍們也是個心意，後來我學佛的朋友也覺得這個概念好像也合理，可以接受。」

他聽完我的意見，才只好無奈的回應我：「也是啦～這樣也可以啦！（全場大笑）」

鈞董：

對我來講所謂的「罵」應該是「幹＃＄〈＃＄％＆（爆怒）」的那種，但他的罵都是碎念，是「斯文人」的罵。

鋼琴詩人　王俊傑：

我記得有一次我因為《有土詩有才》這張作品有細節沒處理好被他罵，面對面罵好久！他那時有點醉，所以有點大聲，但後來他又寫臉書給我，說：「啊！你明明可以更好的這樣很可惜！」，隔天他好像真的有點過意不去，所以遇到我就又追問我：「俊傑，我昨天這樣罵你你會不會不開心啊？（笑）」

鈞董：

他提出的觀點也許不是很主流，但是絕對都很有道理。我們第一張專輯他給我們的評語是「真實‧深刻‧勇氣」，我到現在都還記得，從那時候開始我們就是好朋友，

一直到現在。跟他相處已經是生活中很重要的一部分，那時聽到他走了，心裡真的好難過……（鈞董語畢全場又沈默許久）

前陣子，《風中浮沈的花蕊》上演，「吹音樂」的文章有寫到現場擺了一把輪椅，是翁老師的座位，看到哪段我很感動，也希望他知道，雖然他離開了，但我們這些曾經跟著他一起度過人生潮起潮落的朋友們，永遠永遠都會在心裡為他留一個位子。

想你一切都好。
想念翁嘉銘
1962-2017

追憶翁嘉銘老師

大海祭帶小海祭——

化夢想為真實的淡水漁人舞台

原創音樂基地

趙竹涵　小編、寫手／前樂團人雜誌、挺音樂誌　主編

二〇一五年冬天，我從曉蓉姊那接到了「淡水漁人舞台」的工作，一開始，我以為這是個類似海洋音樂祭的案子，但直到規劃成形並深入瞭解後，才發現這個企劃遠比想像中艱難許多。

還是空地的時候，我們就先做夢了！

大學畢業後，我就不曾再踏入漁人碼頭周圍，因此為了瞭解場地現況，初春時我騎車回到漁人碼頭，站在烈日下一邊拍照一邊試著想像，這個場地在表演時到底會是怎樣的模樣？

「漁人舞台」是一個在淡水漁人碼頭旁的戶外展演場域，原始場地是一塊單純的空地，沒有舞台、沒有燈也沒有遮蔽，沒有任何現成的硬體，對面還是令音樂人表演會心驚膽顫的高級飯店，而且遊客結構與海祭完全不同——除了扶老攜幼的家族客群，還有一大部分是住在附近出來乘涼的鄉里長輩；而這些人潮幾乎全都滯留在情人橋周遭。

漁人舞台團隊的任務，就是要在這塊空地上，以有限的預算與資源，舉辦長達五個月的樂團演出，而且宣傳還必須達到一定的KPI。

我還記得當時我對曉蓉姊說，這個場地要做為海洋音樂祭的延伸與獨立樂團的基地，還要達到KPI，真的太難了，但大姐告回答我：「對，很難，所以我們要想辦法解決問題找出可以成功的答案！」

然後她開始解釋她想像中漁人舞台未來的樣貌。在這個濱海的空地上，會有個很棒的小舞台，台上會有知名藝術大師 AKIBO 設計的超大鐵製的鰆魚旗挺立在海風中，旁邊的旗杆會飄揚著演出樂團的 LOGO 旗幟，背景是壯闊的觀音山與海景，在夕陽時分我們可以有很愜意的開場氛圍，會有很有趣又熟悉音樂的主持人，現場則會販售鮮啤酒以及「地爐烤魚」（我第一次聽到這個名詞），並有各式各樣的樂團在這邊演出……從觀海路走進來，地上會有鰆魚造型的樂團地貼標語引路，外面馬路旁一字排開的鰆魚鐵旗會迎接每個想要聽音樂的朋友，而且我們還要用童謠〈捕魚歌〉來當作這裡的主題曲喔！

是的，還只是一塊空地的漁人舞台就已經有個夢，而且還要把這個夢化為真實，做滿做大。

兩個月後，大姐腦海中的畫面在啟動記者會被描繪出來，她把整個舞台縮影搬到現場，甚至包括迷你鰆魚旗、貨櫃屋與烤魚和啤酒都來到記者會台上，投影放出由董事長樂團吉董、四分衛阿山、幻眼合唱團韓賢光、張三李四……等樂團前輩會同新秀們合唱的〈捕魚歌〉，開始說起漁人舞台的故事；接著畫面拉到淡水，首週壓軸董事長樂團拉著文夏老師一起上台，空地成了搖滾區，旅館的客房陽台變成看

台區，超過五百名的民眾跟著高齡近九十歲的文夏老師一起大合唱〈黃昏的故鄉〉，並為他氣超長的肺活量喝采時，站在後排的我深受感動。

這個畫面給了我勇氣，後來跟在馬雅音樂工作的吳振元討論了很久，才終於聯合漁人舞台團隊一起催生了「漁人舞台 重型音樂之夜」，史無前例的將極限金屬團帶到淡水鄉親父老面前。

今晚，就用極限金屬與鄉民長輩們一起同樂吧！

在「漁人舞台 重型音樂之夜」之前，臺灣的重金屬樂團早已被扣上吵鬧脫序的帽子多年，幾乎都只能在 Live House 以及售票音樂祭演出。但在訪談許多音樂前輩並參與海祭工作之後，我開始覺得要把重金屬音樂帶給民眾應該不是夢想，只是我們必須找到對的方式，才能好好的把故事說給他們聽。

於是我把表演的概念拉成畫面，將演出範圍從小小的舞台內，擴張成樂團與歌

迷的激烈互動打造出的搖滾演唱會場景，一般民眾來到現場，只需保持觀眾的身份，我們就盡全力讓演唱現場互動的畫面變得夠強夠精彩，我想，一定能打造出連阿伯阿嬤都能看完全場的重金屬演出。

雖然這個想法非常假設性，沒人實際操作過，更沒有案例可以參考，但曉蓉姊還是心臟很強的賭上漁人舞台的名聲，提供我一晚的場地以及超強的音控團隊；吳振元也利用馬雅唱片的資源，找到臺灣最優秀的重金屬團，並在網路上號召到最懂得如何玩金屬場的專業樂迷，雙方聯手讓這場演出化為現實，而且一做就做了兩屆。

還記得去年原始黑金屬樂團 Desecration 女主唱 Ice 在台上以撕裂感十足的黑腔演唱後，恢復原本的聲音細心為民眾介紹黑金屬的起源，雖然一開始我還是有點擔心會不會把民眾趕跑，但沒想到長輩們都很捧場的聽她導覽解說金屬樂史；輪到壓軸的暴君樂團登台表演，不但長輩們跟著揮舞雙手一起吶喊，結束後甚至還有阿嬤跑上前去合影留念，有好多遊客民眾連看三團看到結束，這是許多金屬迷怎麼想都不可能想得到的畫面。

小小的漁人舞台，就這樣一次又一次，成就了許多原本被認為根本不可能達成的挑戰，接下來還有什麼樣的不可能等著它去實現？我們拭目以待。

上：原創音樂基地主持人淡水阿炮師與民眾互動
下：漁人碼頭原創音樂基地人潮

十九歲的海洋音樂祭，
每一年都是最美好的回憶。

歷屆參演樂團——

1天　2000 年 7/15

大舞台表演樂團

產值效益：1,500（萬元）

參與人數：3 萬人

69 ACROSS（在台外籍人士）、強辯、夾子電動大樂隊、四分衛、MC HOTDOG、MILK（在台外籍人士）、MIMIE-CHAN（日本）、MIRACLE SARU（日本）、SLINGSHOT（在台外籍人士）、糯米團、停看聽（在台外籍人士）、脫拉庫、大腳印、王宏恩、東三寶、粉紅蒼蠅、馬大文

參與人數＆產值效益資料來源：新北市政府

1 天　2001 年 7/14

參與人數：5 萬人

產值效益：2,500（萬元）

評審團

伍佰、徐崇憲、黃韻玲、徐千秀、朱劍輝、劉天健、翁嘉銘、葉雲平、馬世芳、陳光達、袁永興

比賽得獎

觀眾票選人氣獎／夾子電動大樂隊

評審團大獎／陳綺貞

海洋獨立音樂大賞／八十八顆芭樂籽

大舞台表演樂團

Am Band、胡德夫、巴奈、陳建年、紀曉君、雲豹、薄荷葉、若葉公園、五四三大樂隊、二等兵、Mr. Duck、Joe's Band、Liar、EO4、Blue Moday、噬菌體、強辯

2 天　2002 年 7/13-14

參與人數：10 萬人

產值效益：5,000（萬元）

評審團

豬頭皮、馬世芳、葉雲平、陳瑞凱、翁家銘、王方古、林強、林暐哲、陳珊妮

比賽得獎

觀眾票選人氣獎／複製人

評審團大獎／旺福

海洋獨立音樂大賞／Tizzy Bac

大舞台表演樂團

決賽團：VIVALA TUNA、魔鏡、雞腿飯、Swing、凱比鳥

表演團：5G、刺客樂團、Bobin and The Mantra（尼泊爾）、董事長樂團、交工樂隊、MC HOTDOG、The Wall Tiger

3 天

2003 年 7/11-13

參與人數： 17 萬人

產值效益： 9,500（萬元）

評審團

吳永吉、林正如、秦毓萍、葉雲平、陳柔錚、林強、ELSA、林曉培

比賽得獎

海洋獨立音樂大賞／潑猴樂團

評審團大獎／STONE（後改名為「六甲樂團」）

觀眾票選人氣獎／Mango Runs（由張懸擔任主唱兼吉他手）

大舞台表演樂團

決賽團：Hot Pink、路邊攤、亥兒樂隊、輕鬆玩、Spunka、綠野仙蹤、So What

表演團：3D、四分衛樂團、陳昇、陳綺貞、夢幻部落、紫雨林（韓國）、恭碩良（香港）、Perishers（瑞典）、糯米團、旺福

3 天　　2004 年 7/16-18

參與人數： 31 萬人

產值效益： 15,000（萬元）

評審團

鄭小刀、賈敏恕、Ricardo、李欣芸、林哲儀、陳冠宇、虎神、馬欣、雷光夏

比賽得獎

海洋獨立音樂大賞／假死貓小便

評審團大獎／蘇打綠

觀眾票選人氣獎／夢露（後更名為阿霈樂團）

大舞台表演樂團

決賽團：熊寶貝、烤秋勤、葛洛力的巴拉頌、夢露、929、魔法師、B.R.T、破樂團、滲透

表演團：The 5.6.7.8's（日本）、阿弟仔、Andrew W.K.（美國）、張震嶽、夾子電動大樂隊、Dirty 3（澳洲）、大支、Jon Spencer Blues Explosion（美國）、濁水溪公社、Mach Pelican（日本）、陳珊妮、Stone、XL、

參與人數：25 萬人

產值效益：10,000（萬元）

特殊記事

原 7／22-24 日受到海棠颱風的影響造延至 7 月 29 日開跑，因施工進度又延期至 8 月 5 日舉行。不料在活動一天後，又因馬莎颱風而中斷，再次延至 8／12-14 日間舉辦

評審團

袁興緯、陳如山、袁述中、黃婉婷、楊子頡、張家珮

比賽得獎

海洋獨立音樂大賞／圖騰樂團

評審團大獎／城市之光

觀眾票選人氣獎／SO WHAT

大舞台表演樂團

決賽團：螺絲釘、FORMULA、Milk、Jindowin、筋斗雲、拾參樂團、No Key Band、教練

表演：四分衛樂團、Baseball（澳洲）、B-Jack、Black Rebel Motorcycle Club（美國）、Boom Boom Satellites（日本）、糖果酒、董事長樂團、何欣穗與穗好樂團、夢露（後更名為阿霈樂團）、亂彈阿翔、五月天、MC HOTDOG、Mellisa Auf Der Maur（加拿大）、MOJO、蘇打綠、好客樂隊、Vincent Gallo（美國）

2006 年 7/21-23

3 天

參與人數： 28 萬人

產值效益： 10,000（萬元）

特殊記事

因碧利斯颱風來襲，順延一週至 7／21—23 日

評審團

劉偉仁、袁興緯、蕭福德、洪信傑、曾長青、丁武、梁鴻斌、胡如虹、徐承群、黃秀慧

比賽得獎

海洋獨立音樂大賞／胖虎樂團

評審團大獎／神棍樂團

觀眾票選人氣獎／Joker

大舞台表演樂團

決選團：滅火器、這位太太、OverDose、扎一針、36 段迴旋踢、桔子、糖果酒

表演團：Tizzy Bac、SPIRALMONSTER、旺福、四分衛樂團、黑豹樂隊、董事長樂團、Goofy Style、刺客樂團、唐朝樂隊、阿霈樂團、蘇打綠、圖騰樂團

2007 年 7/6-8

3 天

參與人數：40萬人

產值效益：15,000（萬元）

評審團

柯仁堅、葉雲平、亂彈阿翔、小寶、段書珮、翁嘉銘

比賽得獎

海洋獨立音樂大賞／表兒

評審團大獎／雀斑樂團

海洋之星／盧廣仲

大舞台表演樂團

決賽團：白目、Elecotro Cute、丁丁與西西、麥克瘋子、八三麼、Lucky Pie、the Tube

表演團：拾參樂團、陳建年 /AM/ 昊恩家家、阿弟仔、千博樂、XIU XIU、黃貫中、Boom Boom Satellites、強辯、

1976、巴西瓦里、蔡健雅、張震嶽 &FREE9&MCHOTDOG、崔健

2008 年 7/11-13

3 天

參與人數： 51 萬人

產值效益： 30,000（萬元）

評審團

李冠樞、蕭青陽、張懸、李欣芸、翁家銘、葉雲平、鄭峰昇、李佩璇、曾世陽

比賽得獎

海洋獨立音樂大賞／白目樂團

評審團大獎／沙羅曼蛇

海洋之星／怕胖團

大舞台表演樂團

決選團：Digihai、KoOk、大囍門、白目樂團、怕胖團、沙羅曼蛇、閃閃閃閃、啾吉恬恬、黑凡斯、鄭晴文和任昭信

表演團：中國 后海大鯊魚、香港 aniDA&Gloria Tang、台灣 蘇打綠、八十八顆芭樂籽、mojo、張懸、盧廣仲、筋斗雲、日本 蕩蕩蕩 Dum Dum Dan、韓國 電話亭 The Phonebooth、瑞士 耶羅蘇 Djizoes、法國 Zombie Zombie、台灣 楊乃文

參與人數：54萬人

產值效益：64,000（萬元）

評審團

王方谷、祝驪文、Allen、小應、林哲儀、五位高中熱音社社長

比賽得獎

海洋獨立音樂大賞／MATZKA&DIHOT

評審團大獎／小護士

海洋之星／NEON

大舞台表演樂團

決賽團：喵濟功德會、NEON、FullHouse、MATZKA&DIHOT、鐵香蕉、大囍門、小護士、Miss Dessy、Over、Dose、SOUNDBOSS 騷包。

表演團：蘇打綠、神棍樂團、突變基因（潑猴樂團）、旋轉蝴蝶（潑猴樂團）、怕胖團、圖騰樂團、八十八顆芭樂籽、盧廣仲、Tizzy Bac、MC HOTDOG&張震嶽。

August(泰國樂團)、The Melody(韓國樂團)、瘦人樂隊(中國樂團)、Melee(美國樂團)、胡德夫(台灣)、SuG(日本樂團)、Stuck in The Sound(法國樂團)、何超&The Uni Boys(香港樂團)。

2010 年 7/9-11

3 天

參與人數：

57.5 萬人

產值效益：69,000（萬元）

評審團

王方谷、祝驪文、林正如、亂彈阿翔、史俊威、畢國勇

比賽得獎

海洋獨立音樂大賞／皇后皮箱

評審團大獎／固定客、沉默之音

海洋之星／BE RIGHT 做對樂團

大舞台表演樂團

7/9　記憶倒數　重返榮耀：蘇打綠、神棍樂團、突變基因（潑猴樂團）、旋轉蝴蝶（潑猴樂團）、怕胖團、圖騰樂團、八十八顆芭樂籽、盧廣仲、Tizzy Bac、MC HOTDOG & 張震嶽。

7/10　海洋獨立音樂大賞：小護士、丁丁與西西、沉默之音、美味星球、啾吉恬恬、皇后皮箱、NEON、Indie Famous、破繭而出、紛紛樂團、BE RIGHT 做對樂團、固定客、MATZKA。

7/11　世界搖滾之夜：August(泰國樂團)、The Melody(韓國樂團)、瘦人樂隊(中國樂團)、Melee(美國樂團)、胡德夫(台灣)、SuG(日本樂團)、Stuck in The Sound(法國樂團)、何超 &The Uni Boys(香港樂團)。

2011 年 7/6-10

5 天

參與人數： 77.5 萬人

產值效益： 93,000（萬元）

評審團

游家雍、陳怡君、林哲光、王爺、黃婷

比賽得獎

海洋獨立音樂大賞／SE 樂團（現在稱為 Boxing 拳樂團）

評審團大獎／波光折返

海洋之星／陳以岫＆晨裡樂團

大舞台表演樂團

7/6　董事長、亂彈阿翔、白目、夾子電動大樂隊、拷秋勤、GO CHIC、熱狗

7/7　Supper Moment(香港)、刃記(澳門)、ManhanD(馬來西亞)、臭皮匠(新加坡)、痛仰樂隊(大陸)、盧廣仲(臺灣)、輕鬆玩(臺灣)

7/8　陳綺貞、旺福、紀曉君、1976、表兒、Matzka、神棍、強辯

7/9　海洋大賞比賽 SE 樂團、SLIMO 黏菌樂團、Wave light 波光折返、WoodyWoody、丁丁與西西、太妃堂 Toffee、曹震豪 &joyBand 團、野東西樂團、陳以岫＆晨裡樂團、謎團

7/10　蘇打綠(臺灣)、Silverstein(加拿大)、Good 4 Nothing(日本)、Van Shei(澳洲)、ELOISEI(韓國)、Van Coke Kartel(南非)、kyte(英國)、The Inspector Cluzo(法國)

5 天　　　2012 年 7/11-15

參與人數： 87萬人

產值效益： 104,400（萬元）

評審團

王方谷、陳怡君、游家雍、陳弘樹、阿強、袁永興、鄭元獻

比賽得獎

海洋獨立音樂大賞／隨性樂團　評審團大獎／丁丁與西西　海洋之星／槍擊潑辣

大舞台表演樂團

7/11（吼海洋之夜）拾參樂團、紋面樂團、酷愛樂團、Suming、舒米恩、Matzka 樂團、張震嶽

7/12（超鯊女之夜）Go Chic、皇后皮箱、魏如萱、絲襪小姐、激膚樂團、陳珊妮、楊乃文

7/13（亞細亞華人之夜）臺灣－八三夭、FUN4 樂團、新加坡 TKB、澳門 Forget the G、馬來西亞 DayDream、香港 KillerSoap＋龍小菌＆TheSillyParty、中國 木瑪＆Third Party、臺灣-MP 魔幻

7/14（海洋獨立音樂大賞）77nDD、野樂派、B.B 彈、利得彙 X 慢慢說、台灣爽、槍擊潑辣、丁丁與西西、Random 隨性、巴紮溜、Sugar Lady 回歸／表演團：陳以岫&晨裸樂團 (2011 海洋之星)、波光折返 (2011 評審團大獎)、Boxing 拳樂團 (2011 海洋獨立音樂大賞)

7/15（搖滾世界之王）澳大利亞 The Dirt Radicals、德國 Frontkick、韓國 YAYA、中國 Hanggai、日本 D'ERLANGER、臺灣 Mayday

⚡ 無聲×搖滾

2013 年 7/10、7/19-22

參與人數： 53 萬人

產值效益： 63,600（萬元）

特殊記事

7/10日照常舉行，11—14日因受蘇力颱風影響延期於7/19—22日

評審團

吳蒙惠、楊聲錚、陳怡君、林哲光、游家雍

比賽得獎

海洋獨立音樂大賞／Trash　評審團大獎／暗黑白領階級　海洋之星／Flux、丘與樂樂團

大舞台表演樂團

7/10（搖滾地球村）　表演樂團：Scarlet Pills（俄）、Far From Finished（美）、The On Fires（澳）、逃跑計劃 Escape Plan（大陸）、flumpool 凡人譜（日）、五月天 MayDay（臺）

7/19（臺灣家傳搖滾）　回聲樂團、那我懂你意思了、旺福、滅火器樂團、飢餓藝術家、io 樂團、董事長樂團

7/20（亞洲女力 2.0）　插班生（新）、Haoto（馬）、SANSANAR（日）、盧凱彤（港）、Biuret（韓）、激膚樂團（臺）、白安（臺）、紀家盈家家（臺）　決賽團體：Sugar Lady、暗黑白領階級、Trash、林少緯&使壞、TuT、中離狗、

7/21（海洋獨立音樂大賞）　決賽團體：Sugar Lady、暗黑白領階級、Trash、林少緯&使壞、TuT、中離狗、丘與樂樂團、Flux、PISCO、鹿角樂團／回歸表演團：隨性樂團(2012 海洋獨立音樂大賞得主)、丁丁與西西(2012

2014 年 7/11-14

5 天

7／22　（評審團大獎）、槍擊潑辣（2012 海洋之星）

衝吧！我的海祭！BERIGHT、沉默之音、波光折返、小護士、BOXING(拳)、蘇打綠

參與人數： 88 萬人

產值效益： 105,600（萬元）

特殊記事

7／9 因受浣熊颱風影響，整個活動改為 7／10－7／14

評審團

趙家駒、吳永吉、翁嘉銘、游家雍、Jamii Szmadzinski、Orbis、李欣芸

比賽得獎

海洋獨立音樂大賞／光樂團 R.A.Y　　評審團大獎／非人物種　　海洋之星／台灣爽、台北公案

大舞台表演樂團

7／10　（吼 High ASIA）　ah5ive(新加坡)、9AM 樂團 (香港)、D=OUT(日本)、九寶樂隊 (大陸)、Manhand(馬來西亞)、滅火器 (臺灣)、張震嶽 (臺灣)。

2015 年　　　5 天

大舞台表演樂團

7/11（台客搖滾來讚聲） 楊乃文、女孩與機器人、FUN4樂團、io樂團、布朗＋大囍門、幻眼樂隊、亂彈阿翔、陳綺貞。

7/12（海洋獨立音樂大賞） 決賽團體：光樂團R.AY、台灣爽、重擊者、PISCO、非人物種、HiJack、王舜、Savakan樂團、台北公案、蛤小蟆。／回歸表演團：TRASH(2013海洋獨立音樂大賞)、暗黑白領階級(2013評審團大獎)、丘與樂樂團、FLUXI(2013海洋之星)、海祭大學長：盧廣仲

7/13（四海一家瘋搖滾） Eliot the Bull(澳洲)、Her Bright Skies(瑞典)、Indian Ocean(印度)、Kilema(馬達加斯加)、Your Favorite Enemies(加拿大)、a-MEI(張惠妹)(臺灣)

7/14（Come Back Stage 歷屆海洋大賞得主重返榮耀） 胖虎、白目、Tizzy Bac、八十八顆芭樂籽、隨性樂團、表兒、假死貓小便、皇后皮箱、Boxing(拳原SE)、潑猴小天 ft.旋轉蝴蝶、圖騰樂團、MATZKA。

◎ 原定於7月26日至7月28日舉行，後因6月28日發生八仙樂園派對粉塵爆炸事故考慮到社會氛圍不適宜舉行大型歡樂活動而停辦。

◎ 已評選出決選樂團

評審團

初賽 - 黃子軒、陳冠甫、GEDDY、何宜錠、陳怡君

2016 年 7/22-24

3 天

參與人數： 50 萬人

產值效益： 729,000（萬元）

評審團

朱劍輝、趙家駒、韓羅賢、陸君萍、李欣芸、黃子軒、流氓阿德

比賽得獎

海洋獨立音樂大賞／青春大衛

評審團大獎／The Roadside Inn

海洋之星／騷包樂團

大舞台表演樂團

7/22（台灣搖滾拼輸贏）HUSH、張三李四、小男孩、黃子軒與山平快、蛋堡、董事長樂團 fet.JAMII、盧廣仲

7/23（海洋獨立音樂大賞）決賽團：Nora Says、The Roadside Inn、Savakan、三十萬年老虎鉗、生命樹、安妮朵拉、青春大衛、非常口、粉紅噪音、騷包樂團／回歸表演團：光樂團 R.A.Y(2014 海洋大賞)、海祭大學長 Matzka

7/24（世界搖滾來讚聲）愛爾蘭 Hogan、韓國 Victim Mentality、摩洛哥 Mehdi Nassouli、馬來西亞 An Honest Mistake、大陸 楚歌樂隊、日本 Aki、蘇打綠

參與人數：45萬人

產值效益：656,000（萬元）

特殊記事

原7/28～30受到尼莎颱風延至8/4～6

評審團

評審團召集人：四分衛樂團團長虎神

比賽得獎

海洋獨立音樂大賞／火燒島

評審團大獎／厭世少年　海洋之星／厭世少年

大舞台表演樂團

8／4（團團轉） THE ROADSIDE INN、Ska rock、瑪莉咬凱利 vs.Skaraoke、Taik rock、濁水溪公社 vs. 非人物種、東北二人轉＋二手玫瑰、Hard Rock 四分衛 -Quarterback vs. 糯米糰

8／5（海洋獨立音樂大賞） 決賽團：I Mean US、Ripple、The Tic Tac、Triple Deer、比茲卡西、火燒島、城市雨人、倒車入庫、眠腦、厭世少年／表演團：大象體操 Elephant Gym vs. 雞蛋蒸肉餅(GDJYB)、拖拉庫

8／6（搖搖樂） 騷包樂團、TRASH、猴子飛行員、DJ Mykal a.k.a. 林哲儀＋G17(楊振華 楊騰佑 楊聲錚 王信義 鄭峰昇 劉笙彙（小黑）張崇偉（大麻）黃壯為（小花）郭人豪 徐德宇 芮秋 Trash 吉他手 Xharkie 盧志宏 連彥傑 阿拓 大眼）、兄弟本色、陳綺貞

2018 年 7/27-29

特殊記事

增加第三舞台國際台，來自十個地區

以舢舨船拼構成小舞台，融合漁村文化

報名參賽樂團 159 團，最小 11 歲，最大 62 歲。

評審團

評審團召集人：吳永吉

顧問團／報名 159 團評選出會前賽 30 團

吳永吉、朱劍輝、趙家駒、陳彥豪、林正如、

初賽評審／30 團評決賽入圍～評審皆為得過金曲獎最佳樂團獎樂手

吳永吉、劉笙彙、王湯尼、謝馨儀、童志偉

決賽評審／評審皆為音樂產業界、獨立唱片發行者

吳永吉、陶宛琳、陳建騏、林哲儀、吳柏蒼

大舞台表演樂團

7/27（原創新浪潮）　拍謝少年 Sorry Youth、茄子蛋 EggPlantEgg、PISCO、Mary See the Future 先知瑪莉、原

子邦妮 Astro Bunny、小宇 宋念宇 Xiaoyu Sung、夜貓組 Yeemao、熊仔 x Julia 吳卓源 x rgry/Kumachan x Julia x

rgry、蛋堡 Soft Lipa

7/28（海洋獨立音樂大賞）　海洋大賞決賽樂團＊11 團／表演團：火燒島 Burning Island、鐵獅亮光樂團、黃明

志 Namewee

國際台

7/29（世界狂想曲）　厭世少年 Angry Youth、The City And Us（愛爾蘭）、BOXING 拳樂團、ROOKiEZ is PUNK'D（日本）、董事長樂團 The Chairman、Slot Machine 拉霸樂團（泰國）、獅子合唱團 LION

泰國 Flammable goods、香港 神奇膠 wondergarl、馬來西亞團 mutesite、泰國 The Octopuss、美國 DJ x 台灣嘻哈 DJ Jay x 于耀智、韓國 정흠밴드 JungHeum band、新加坡 Quis、英國 Goober gun、中國 生命之餅、日本 空きっ腹に酒、台灣 神棍樂團（2006 年海祭評審團大獎）、台客電力公司（台客搖滾）、八十八顆芭樂籽（首屆海洋大賞得主）、三十萬年老虎鉗（2016 入圍海祭決賽、2018 金曲入圍）

海祭18樂預告篇 👆

《海祭》是正港臺灣品牌

《海祭》是音樂與夢想的搖籃

《海祭》是最無限的可能！

2018的《海祭》……

酷熱的驕陽下

金黃的沙灘在海風中翻騰……依舊閃閃動人

此刻，海水正藍。

跨過拚場世界台

熱浪搖滾漁船台

碧海藍天大舞台

⚡ 無聲×搖滾

三大舞台18樂
超過18種精彩樂風同台較勁
高唱出皇冠海岸特有的感動！

原創音樂 × 原創藝術
大師 AKIBO 的 SIAM SIAM ROBOT BAND
攜手 Mr.Wave 現身海祭～

海祭熱血18樂
再一次，我們一起在沙灘歌唱！

後記

謝謝八十八顆芭樂籽的阿強、假死貓小便的張韶、小護士的霈文、蘇打綠阿福、Hot Pink 的 Nicky、五月天石頭與音舖技師團、Boxing 快樂的訪談、謝謝 Baboo 與胡子平老師的經驗交流，還有影像工作者 Summer 的精彩照片分享，謝謝董事長樂團的吉董、音協小朱老師、家駒老師一路以來的相挺，還有可愛、可敬的工作團隊阿國老闆、宇哥、筱婷、琪琪、阿 can……等，喔～還要謝謝家琪哥要為很多事ㄅㄨㄚ、ㄅㄨㄚ、還要籌措活動近千萬的週轉金……，感謝竹涵拼了命的趕稿趕到內耳神經失調差點昏倒……，《無聲搖滾》圈起我們彼此回憶起沙灘上的我們，那些曾經開始或尚未完結的那些事，這些大大小小美好事物把我們全都串連在一起～

回來，都回來！一起回來海祭，我們再一起高聲歌唱吧！

無聲×搖滾

每一年的海祭的成功，
總有後台無數工作人員的心血與汗水

2016 - 日本 AKi

2011 碧海藍天舞台

2016 評審團與曉蓉

上：緝毒犬／下：騎警隊

上：保全守海岸線／中：清潔隊員淨灘／下：警察與保全圍成長排人力淨灘

上：海祭工作人員 2014 ／下：工作人員 2016

上：工作人員與樂團彩排／下：海祭工作人員 2011

與天地抗衡，
海祭總有許多重頭來過的故事

上：後台淹水／下：帳篷區淹水

上：後台淹水／下：環流掏空舞台地基

上：颱風前拆除現場帳篷／下：颱風前拆除舞台

上：颱風前夕已經吹得東倒西歪／中：颱風後邊整地邊搭台

下：颱風後趕搭舞台

上：翁嘉銘（瘦菊子）／下：翁嘉銘老師與漁人碼頭原創音樂基地工作人員

追憶翁嘉銘老師，想你一切都好

漁人碼頭原創音樂基地

淡水漁人碼頭原創音樂基地地標

上：淡水漁人碼頭原創音樂基地漁人們／下：淡水漁人碼頭原創音樂基地無敵黃昏景色

⚡ 無聲×搖滾

左上：淡水漁人碼頭原創音樂基地 - 吉那罐子／右上：淡水漁人碼頭原創音樂基地 - 台客電力公司
左下：淡水漁人碼頭原創音樂基地 - 八十八顆芭樂籽／右下：淡水漁人碼頭原創音樂基地 - 放客兄弟

無聲搖滾

作　者—武曉蓉

採訪撰稿—趙竹涵

照片提供—Rebecca Lo、胡子平、顏翠萱（Summer）音鋪、Hot Pink

責任編輯—楊淑媚

設　計—張巖

校　對—武曉蓉、楊淑媚

行銷企劃—許文薰

第五編輯部總監—梁芳春

發行人—趙政岷

出版者—時報文化出版企業股份有限公司

10803 台北市和平西路三段二四〇號七樓

發行專線—（〇二）二三〇六—六八四二

讀者服務專線—〇八〇〇—二三一—七〇五

（〇二）二三〇四—七一〇三

讀者服務傳真—（〇二）二三〇四—六八五八

郵撥—一九三四四七二四時報文化出版公司

信箱—台北郵政七九～九九信箱

時報悅讀網—http://www.readingtimes.com.tw

電子郵件信箱—yoho@readingtimes.com.tw

法律顧問—理律法律事務所　陳長文律師、李念祖律師

印　刷—勁達印刷有限公司

初版一刷—二〇一八年七月六日

定　價—新台幣三九九元

⊙行政院新聞局局版北市業字第八〇號

版權所有　翻印必究

時報文化出版公司成立於一九七五年，並於一九九九年股票上櫃公開發行，

於二〇〇八年脫離中時集團非屬旺中，以「尊重智慧與創意的文化事業」為信念。

無聲搖滾 / 武曉蓉作 .-- 初版 .-- 臺北市：時報文化，2018.07　面；　公分

ISBN 978-957-13-7471-0（平裝）

1.音樂　2.藝文活動　3.新北市貢寮區

910.39　　　　　　　　　　　　　　　　　107010272

無聲×搖滾

抽獎回函

請您完整填寫讀者回函，並於 2018/08/30 前，寄回時報出版（郵戳為憑），即有機會獲得「麗星郵輪三天兩夜雙人遊搭乘卷」(2名)和韓國保濕防曬乳(10名)。

1. 請剪下本回函，填寫個人資料，黏封後寄回時報出版（無須貼郵票）。

2. 抽獎結果將於 2018/09/04 公布於「時報出版」粉絲頁，
 並由專人通知 12 位得獎者。

3. 若於 2018/09/10 前，出版社未能收到得獎者的回覆，視同放棄。

讀者資料 （請務必完整填寫，以便通知得獎訊息）

姓名：＿＿＿＿＿＿＿ □先生 □小姐

年齡：＿＿＿＿＿＿

職業：＿＿＿＿＿＿

聯絡電話：（H）＿＿＿＿＿＿ （M）＿＿＿＿＿＿＿

地址：□□□ ＿＿＿＿＿＿＿＿＿＿＿＿＿＿＿＿＿＿

Email：＿＿＿＿＿＿＿＿＿＿＿＿＿＿＿

※ 注意事項

1、本回函請將正本寄回，不得影印使用。

2、本公司保有活動辦法變更及獎品出貨之權利。

3、若有其他疑問，請洽（02）2306-6600 分機 8215 許小姐。

時報出版

無聲搖滾
Ho-Hai
Yan
×
Rock
Festival

海洋音樂祭．敬與海一起發生的所有美好

對摺線

廣 告 回 信
台 北 郵 局 登 記 證
台 北 廣 字
第 2 2 1 8 號

臺北市萬華區和平西路 3 段 240 號 7 樓

時報出版 優活線 收

請沿虛線剪下